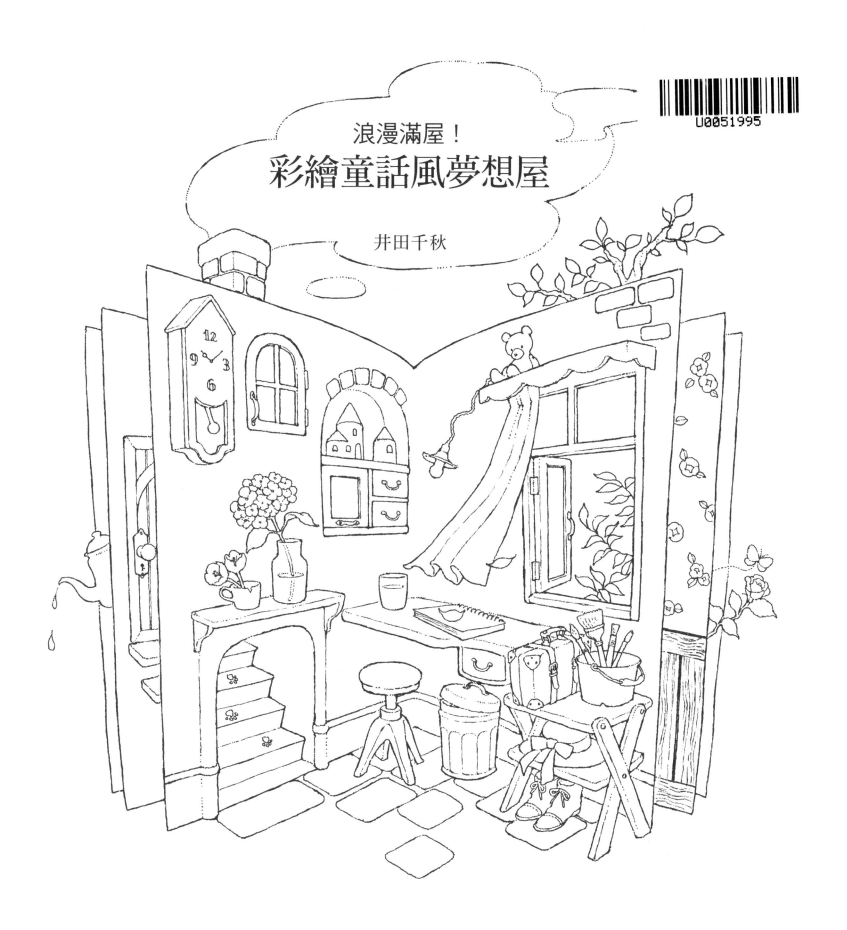

浪漫滿屋！
彩繪童話風夢想屋

井田千秋

U0051995

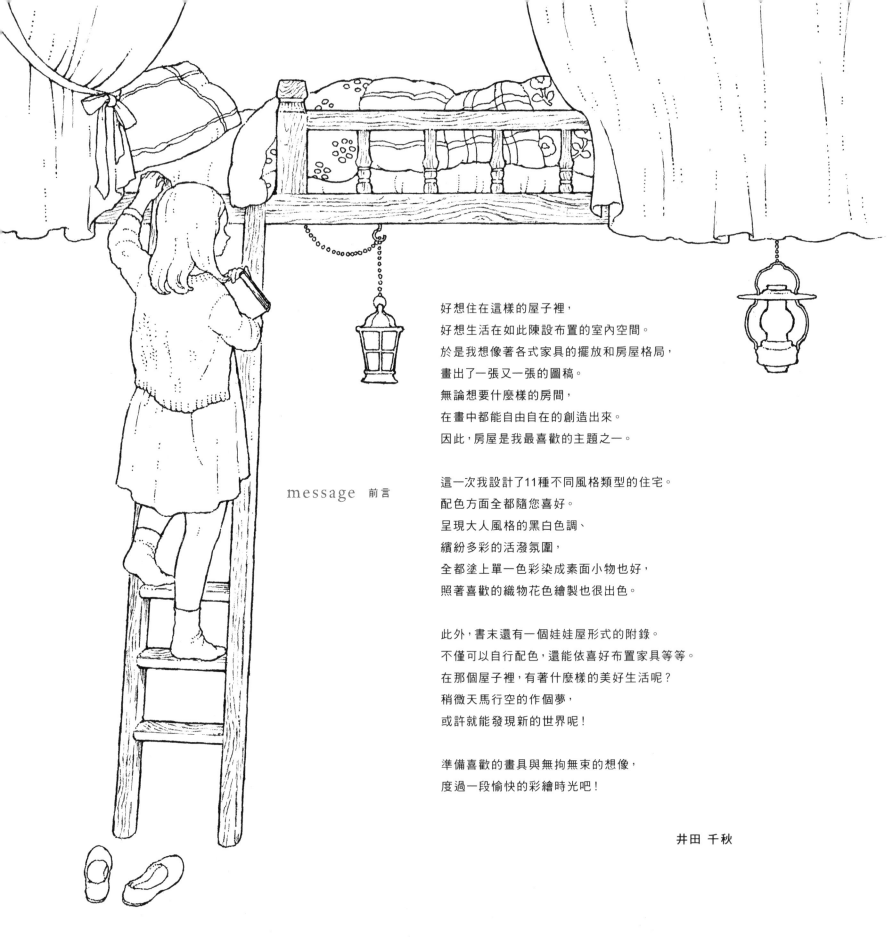

message　前言

好想住在這樣的屋子裡，
好想生活在如此陳設布置的室內空間。
於是我想像著各式家具的擺放和房屋格局，
畫出了一張又一張的圖稿。
無論想要什麼樣的房間，
在畫中都能自由自在的創造出來。
因此，房屋是我最喜歡的主題之一。

這一次我設計了11種不同風格類型的住宅。
配色方面全都隨您喜好。
呈現大人風格的黑白色調、
繽紛多彩的活潑氛圍，
全都塗上單一色彩染成素面小物也好，
照著喜歡的織物花色繪製也很出色。

此外，書末還有一個娃娃屋形式的附錄。
不僅可以自行配色，還能依喜好布置家具等等。
在那個屋子裡，有著什麼樣的美好生活呢？
稍微天馬行空的作個夢，
或許就能發現新的世界呢！

準備喜歡的畫具與無拘無束的想像，
度過一段愉快的彩繪時光吧！

井田 千秋

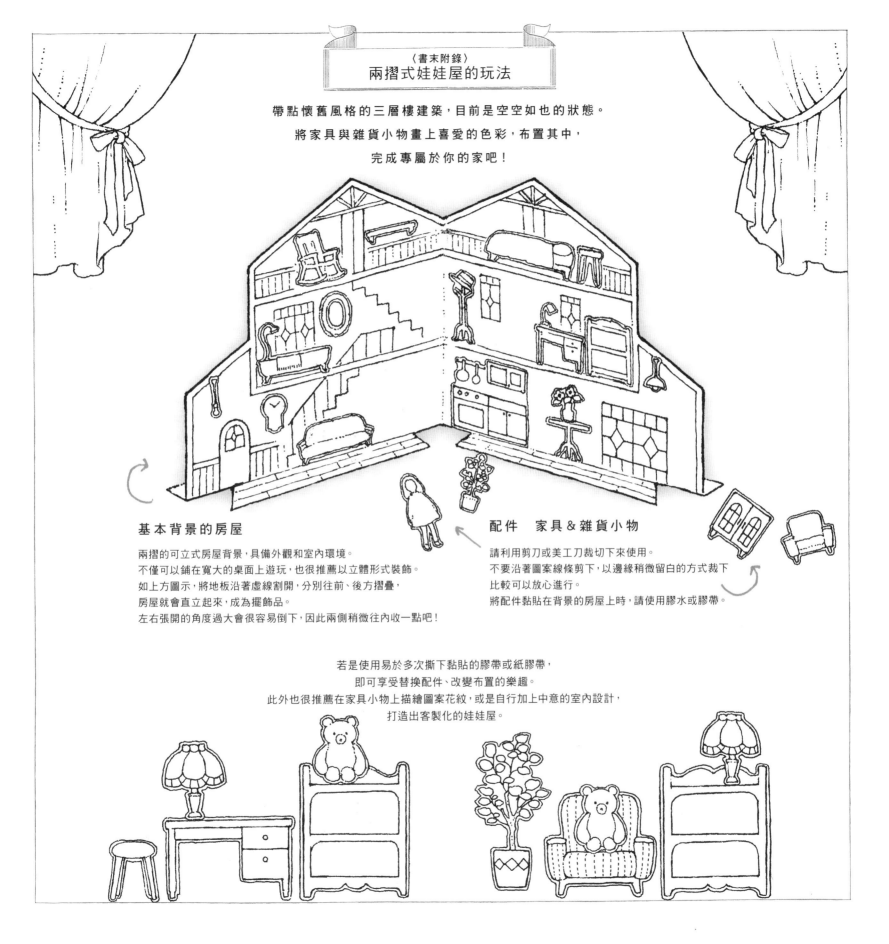

〈書末附錄〉
兩摺式娃娃屋的玩法

帶點懷舊風格的三層樓建築,目前是空空如也的狀態。

將家具與雜貨小物畫上喜愛的色彩,布置其中,

完成專屬於你的家吧!

基本背景的房屋

兩摺的可立式房屋背景,具備外觀和室內環境。
不僅可以鋪在寬大的桌面上遊玩,也很推薦以立體形式裝飾。
如上方圖示,將地板沿著虛線割開,分別往前、後方摺疊,
房屋就會直立起來,成為擺飾品。
左右張開的角度過大會很容易倒下,因此兩側稍微往內收一點吧!

配件　家具＆雜貨小物

請利用剪刀或美工刀裁切下來使用。
不要沿著圖案線條剪下,以邊緣稍微留白的方式裁下
比較可以放心進行。
將配件黏貼在背景的房屋上時,請使用膠水或膠帶。

若是使用易於多次撕下黏貼的膠帶或紙膠帶,
即可享受替換配件、改變布置的樂趣。
此外也很推薦在家具小物上描繪圖案花紋,或是自行加上中意的室內設計,
打造出客製化的娃娃屋。

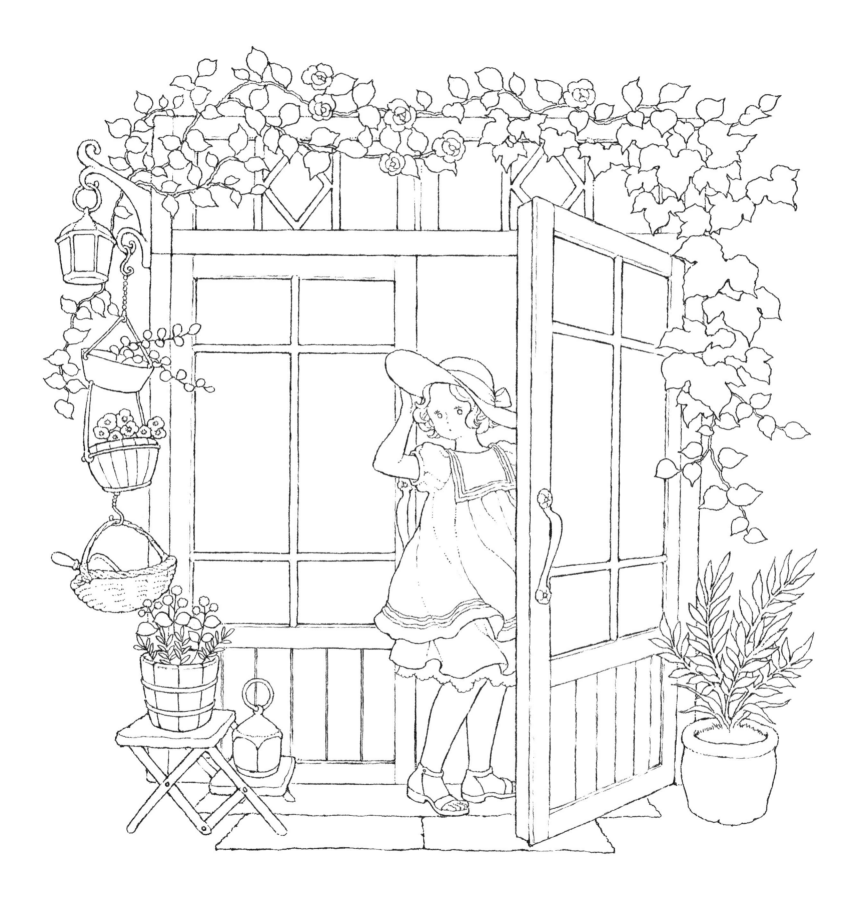

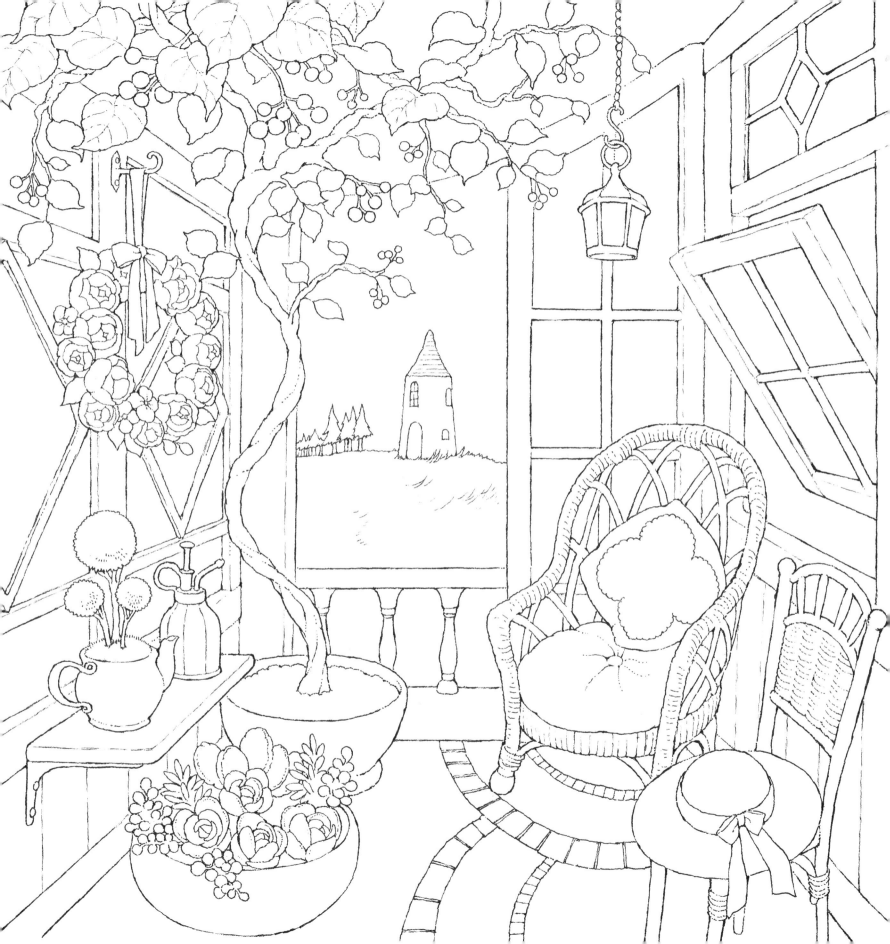

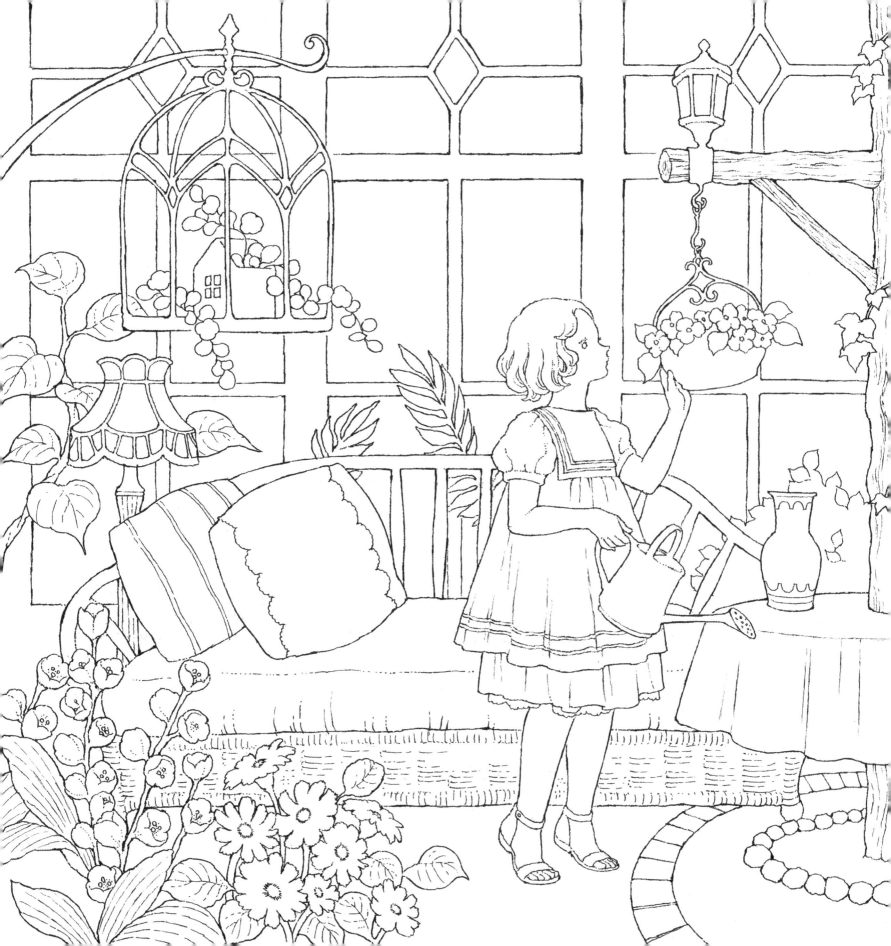

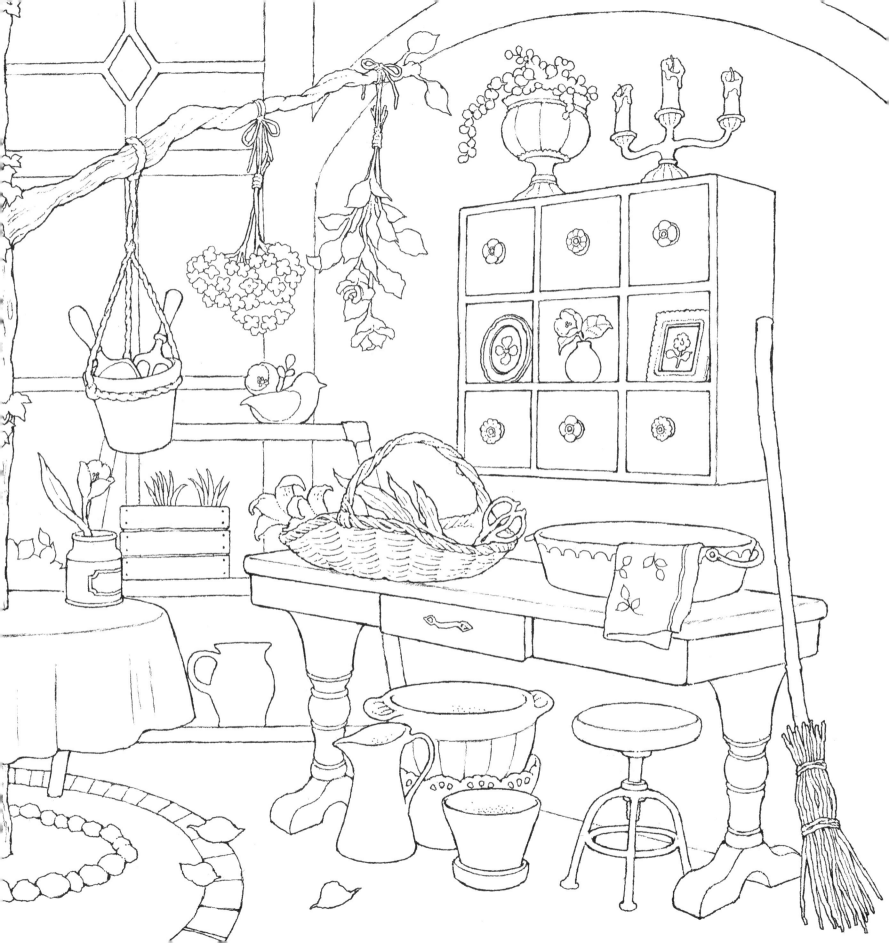

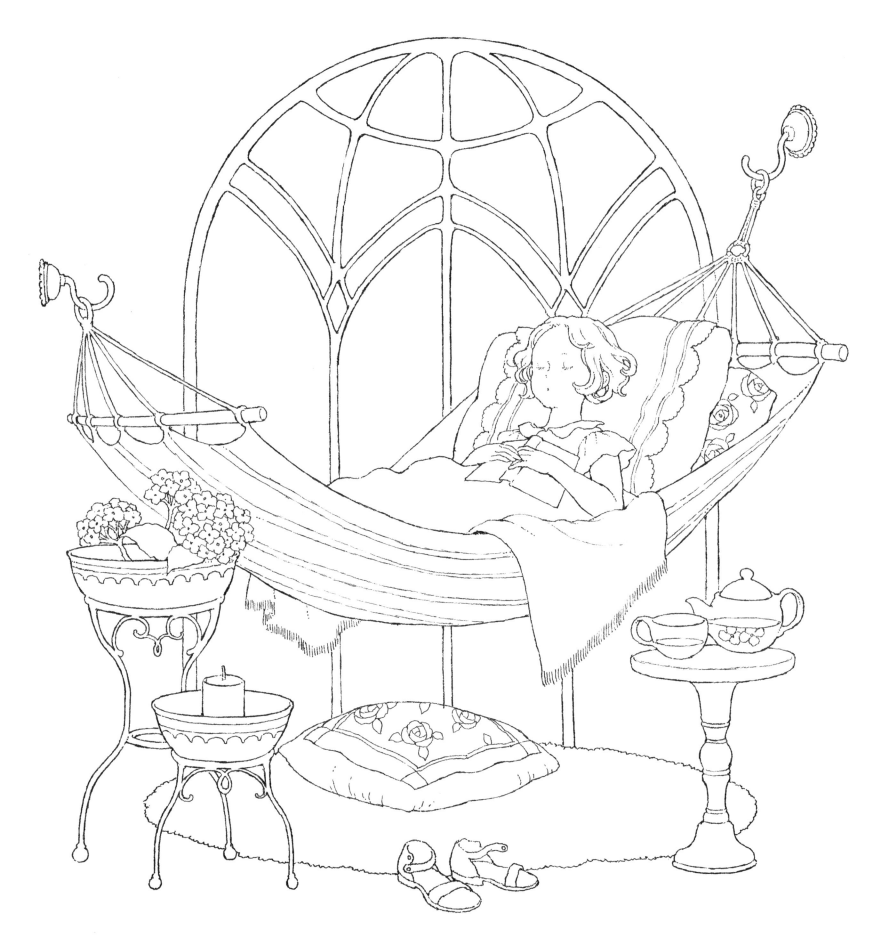

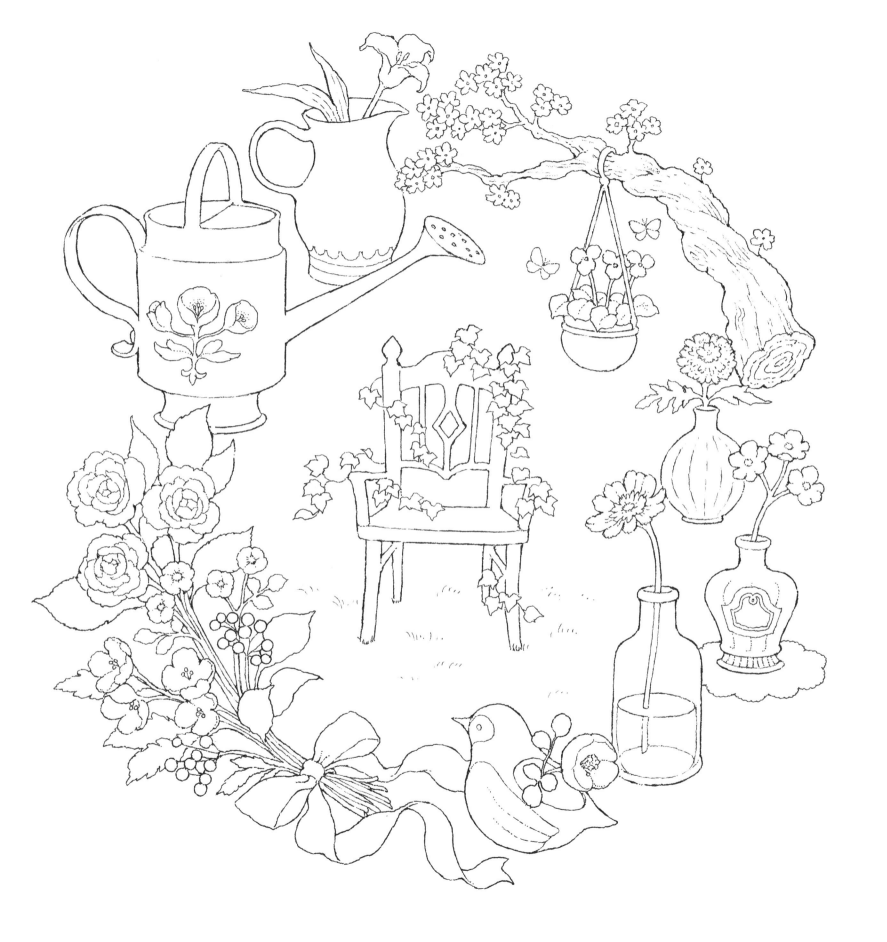

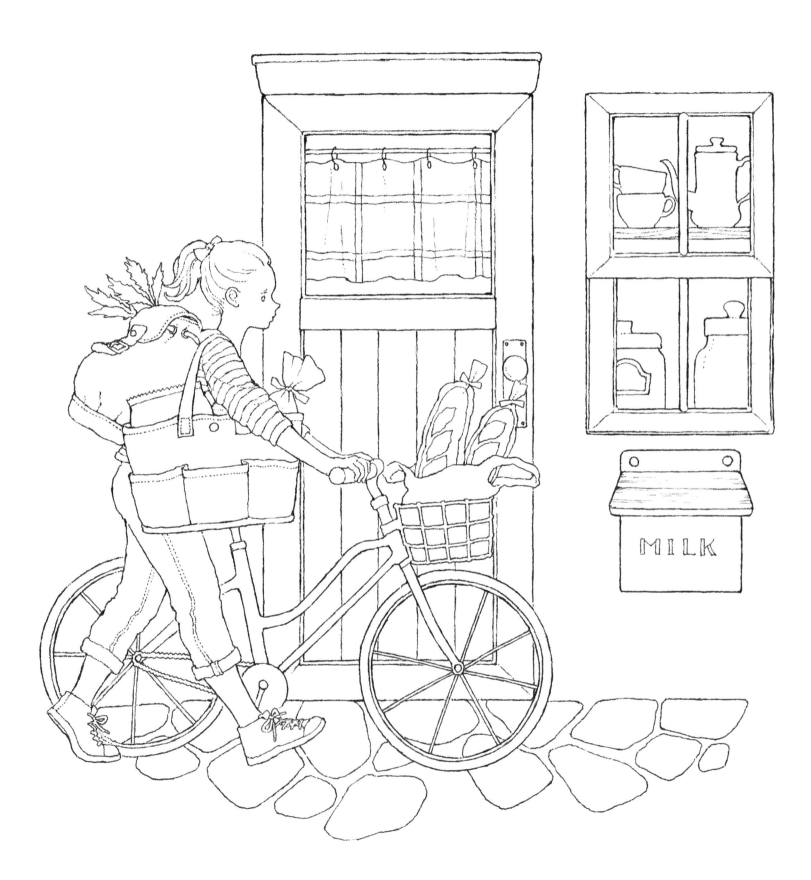

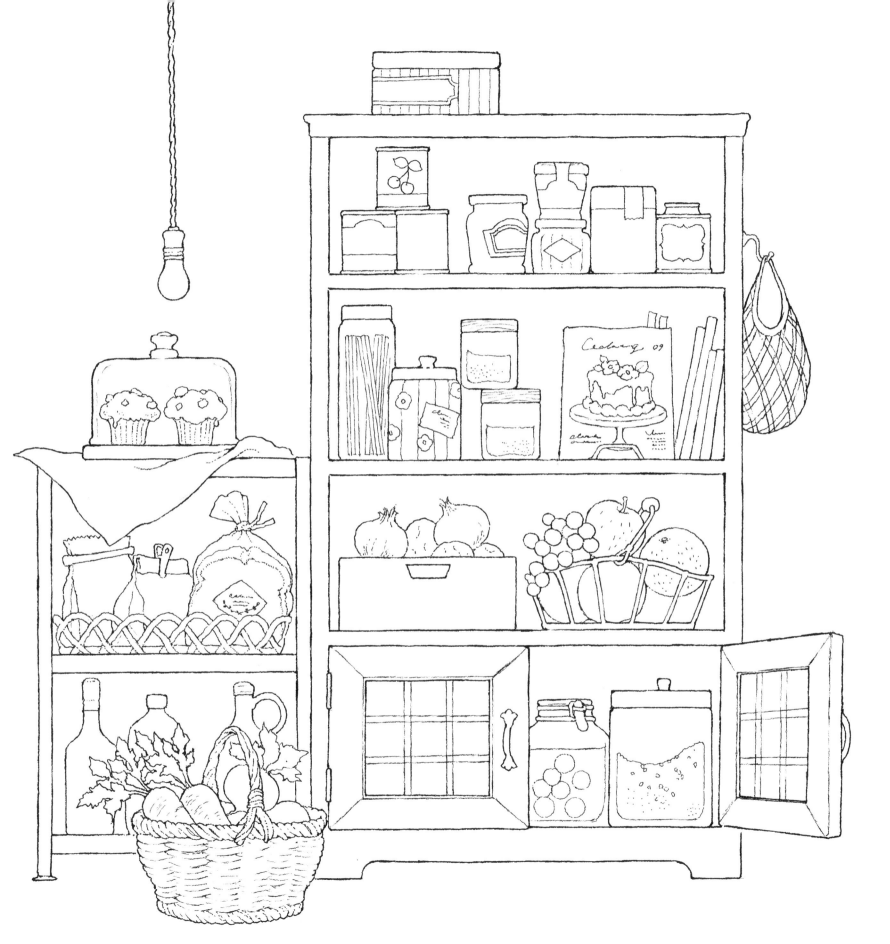

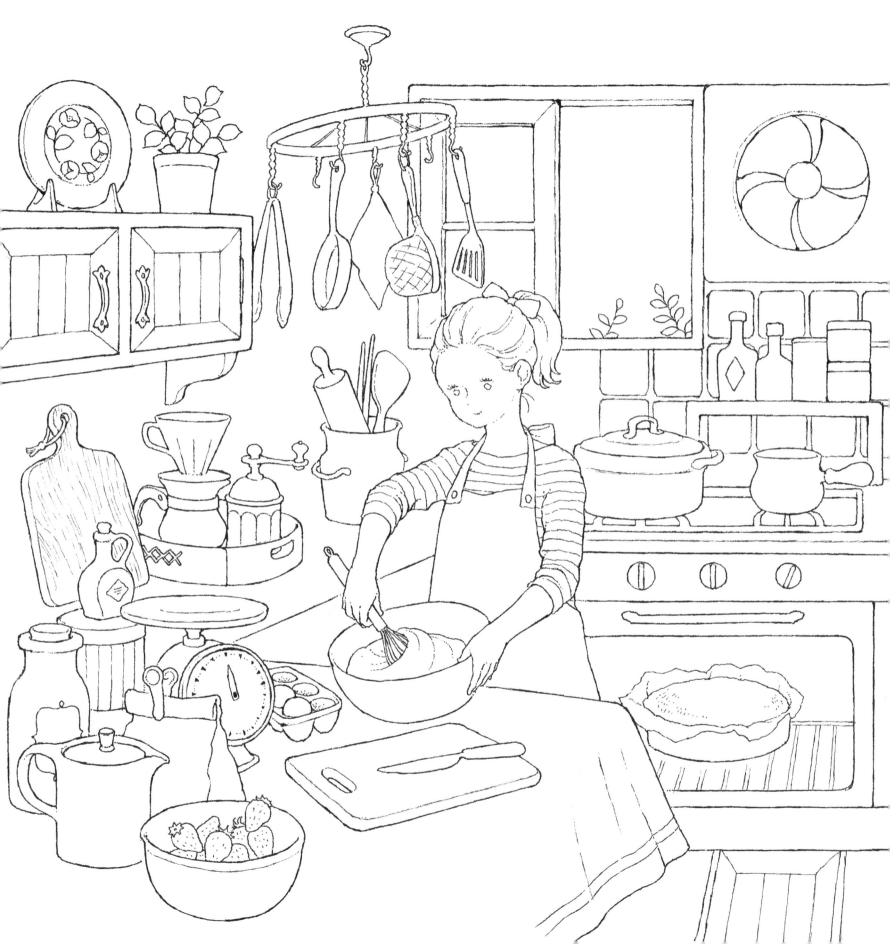

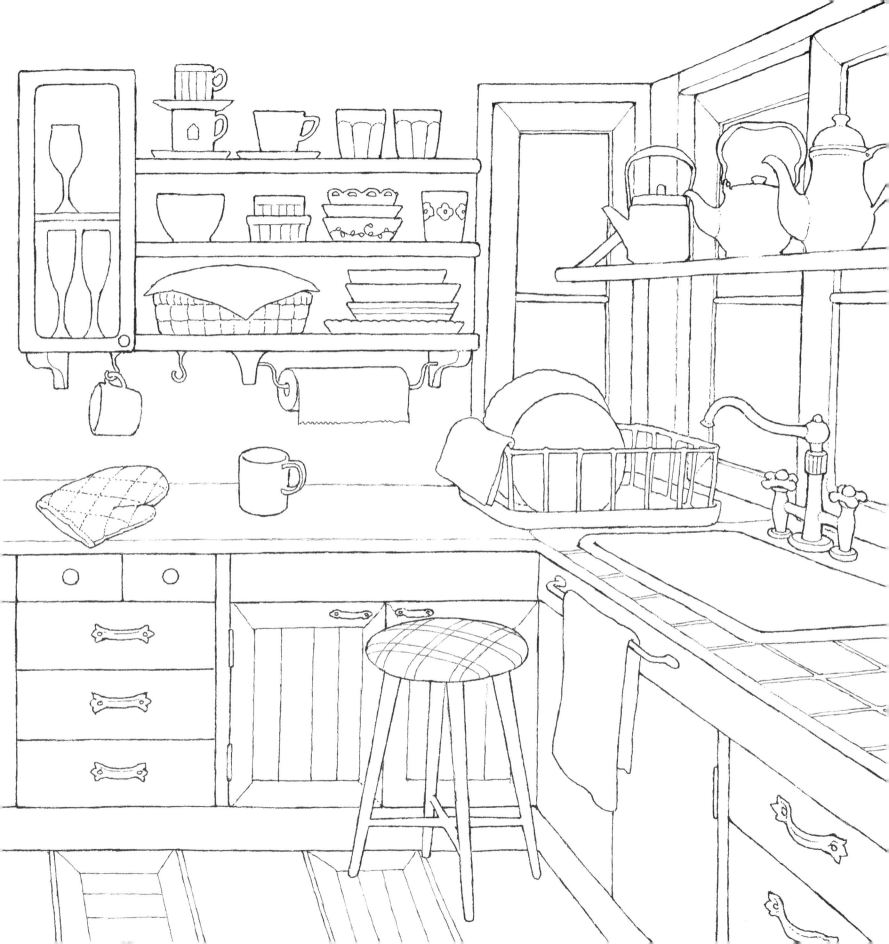

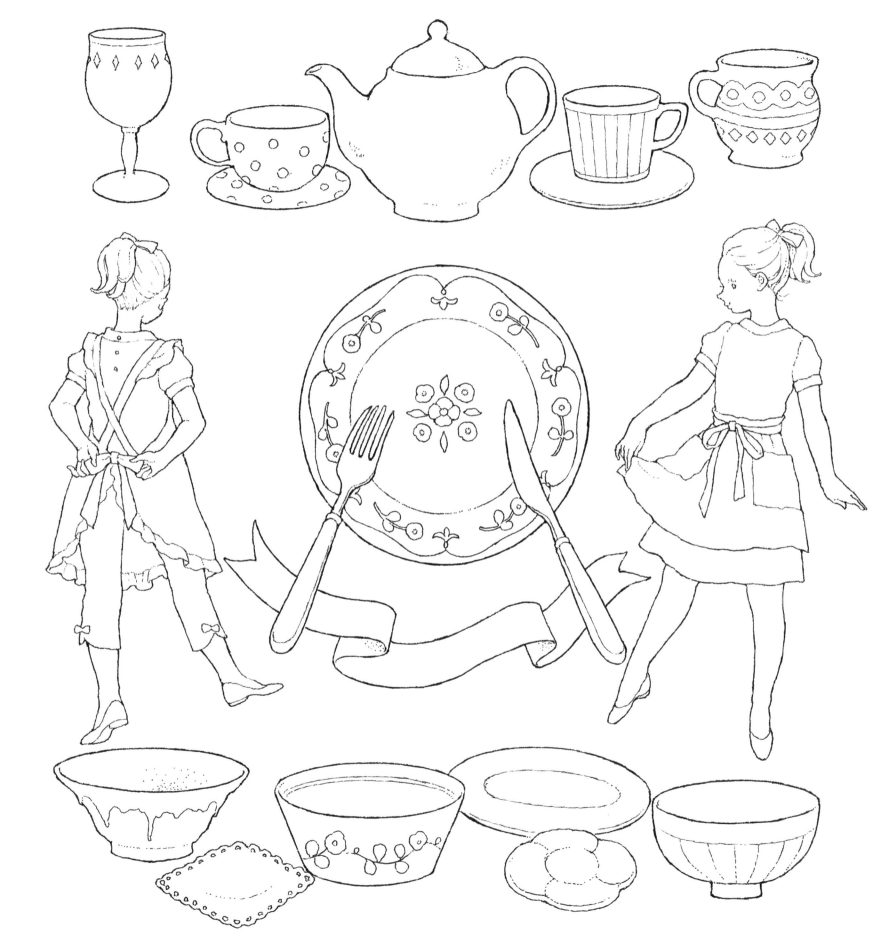

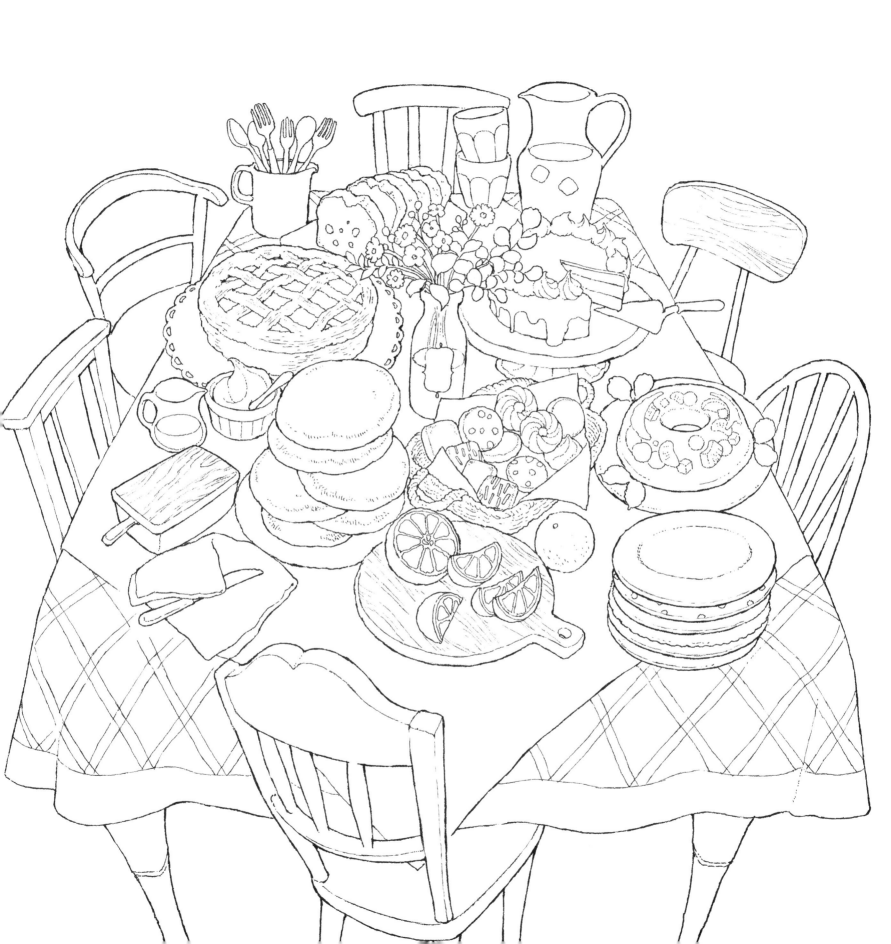

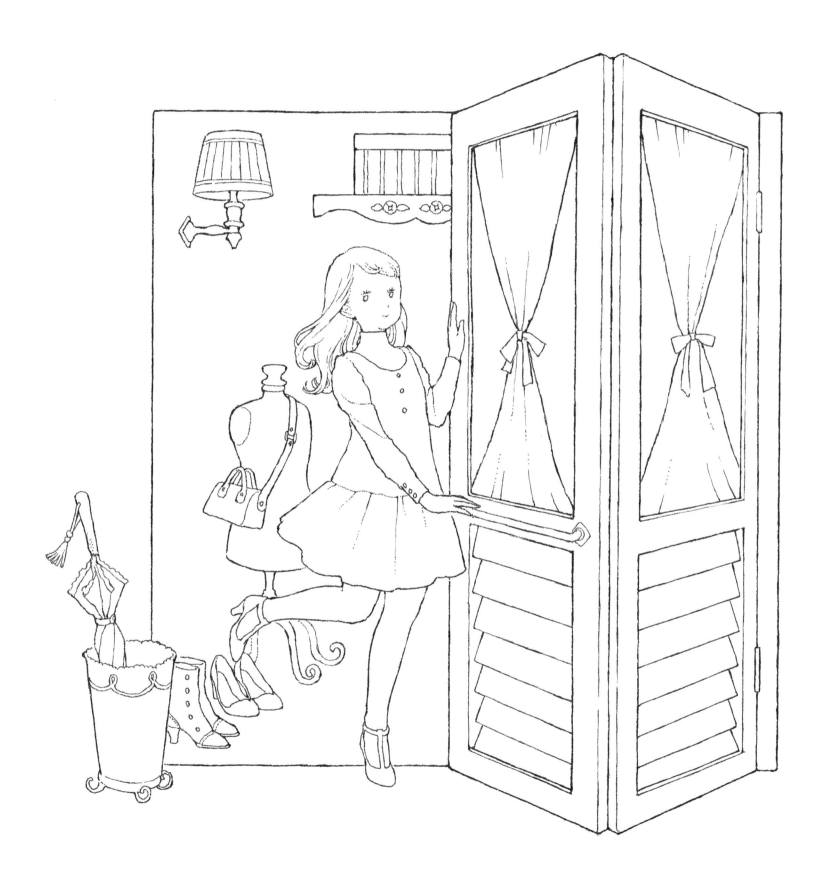

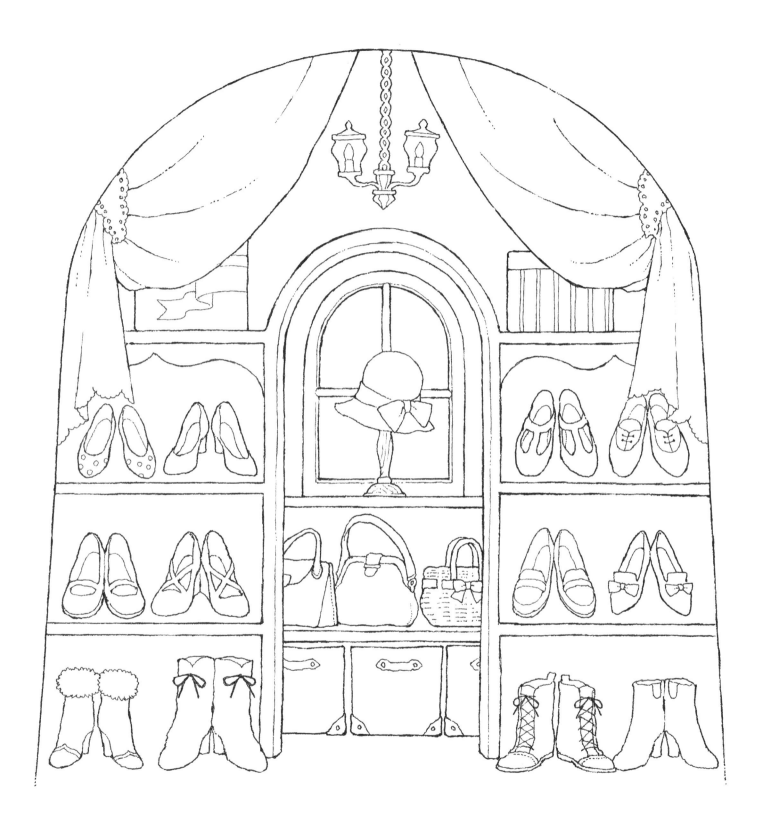

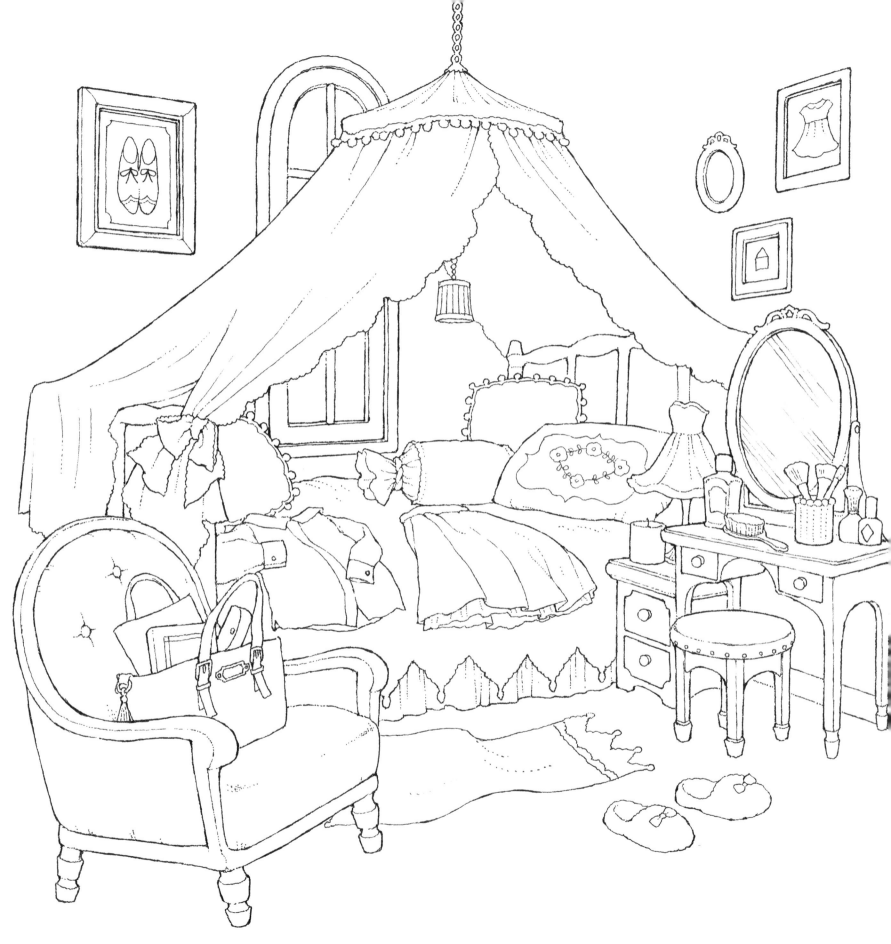

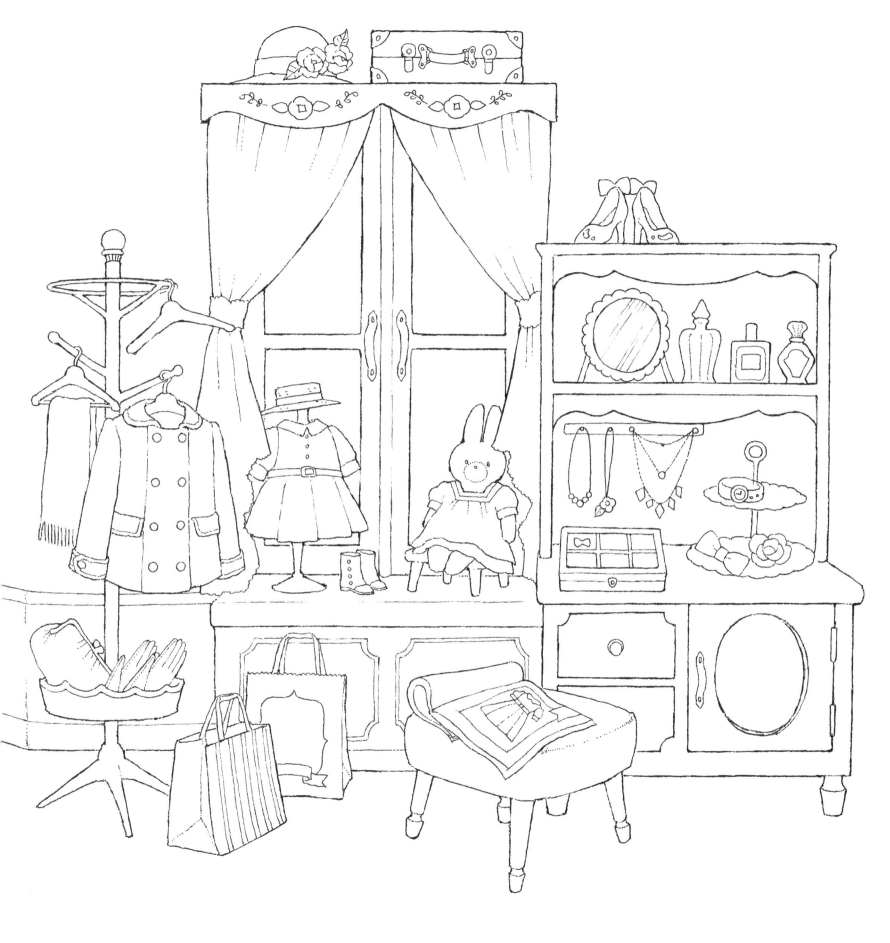

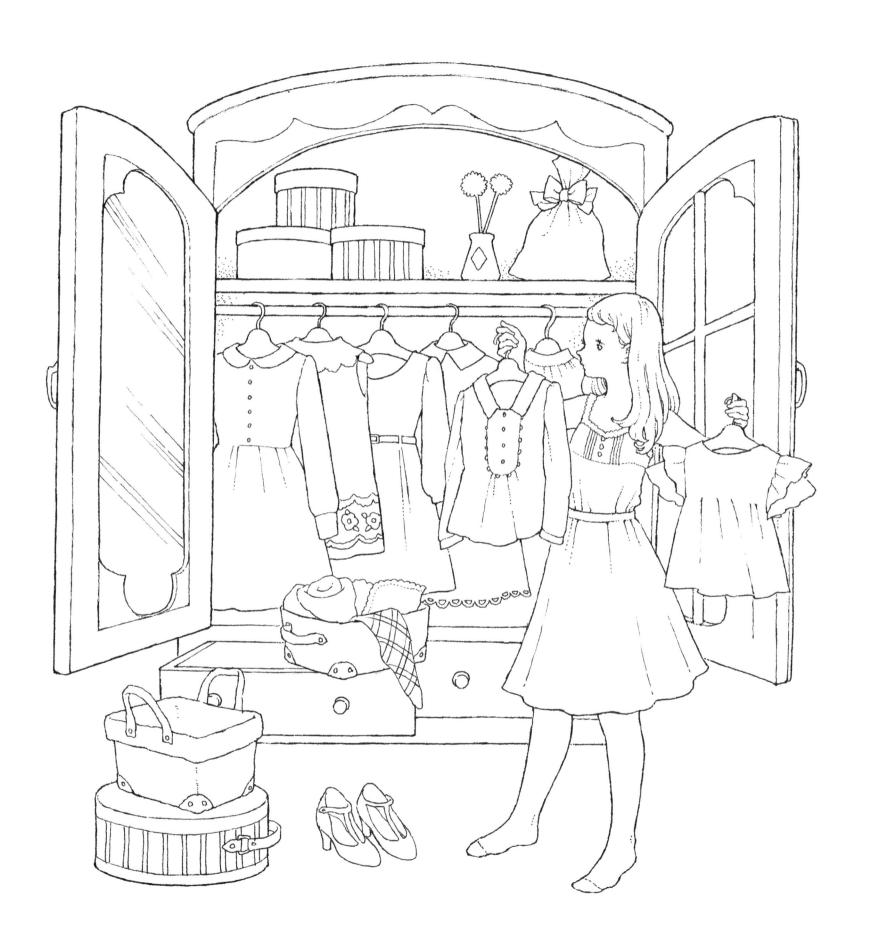

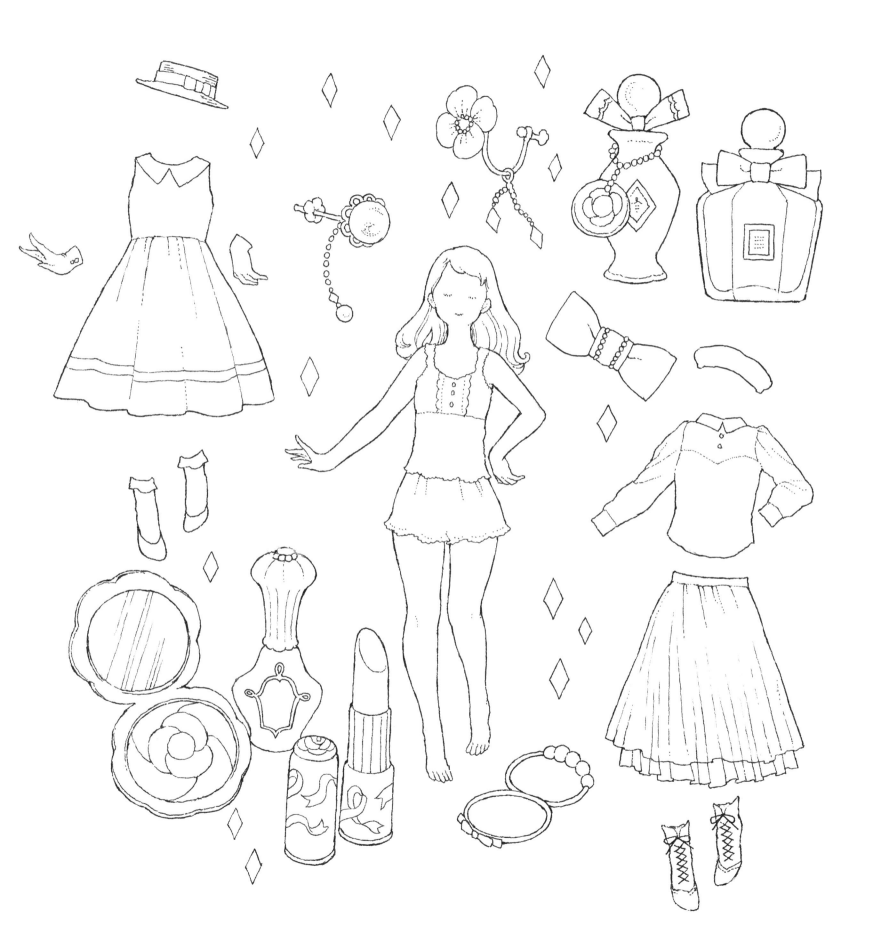

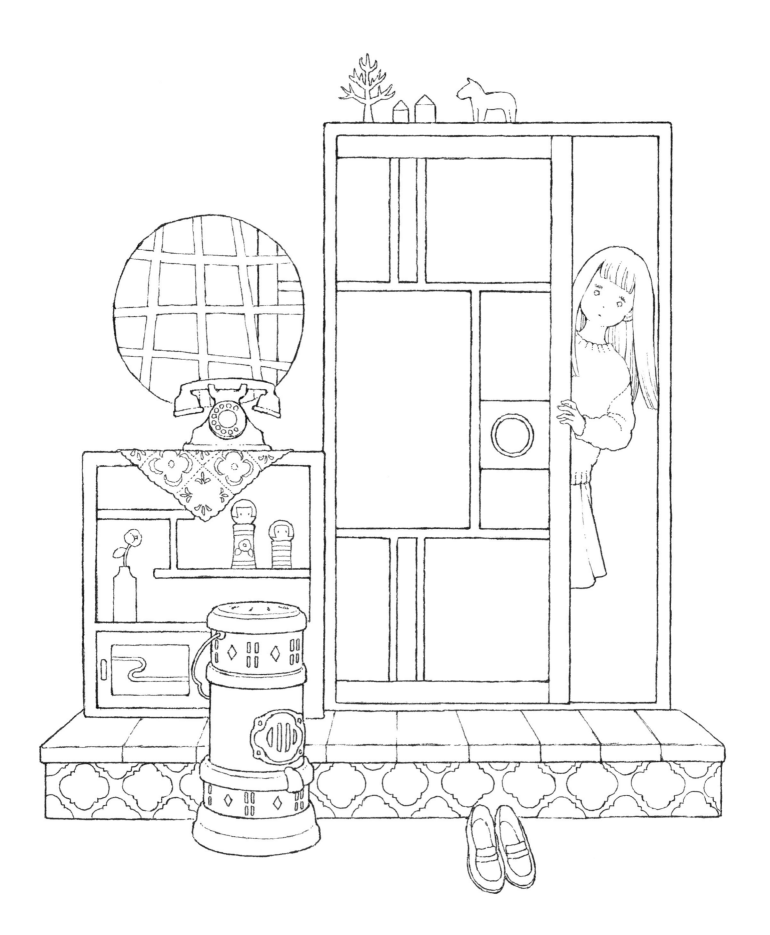

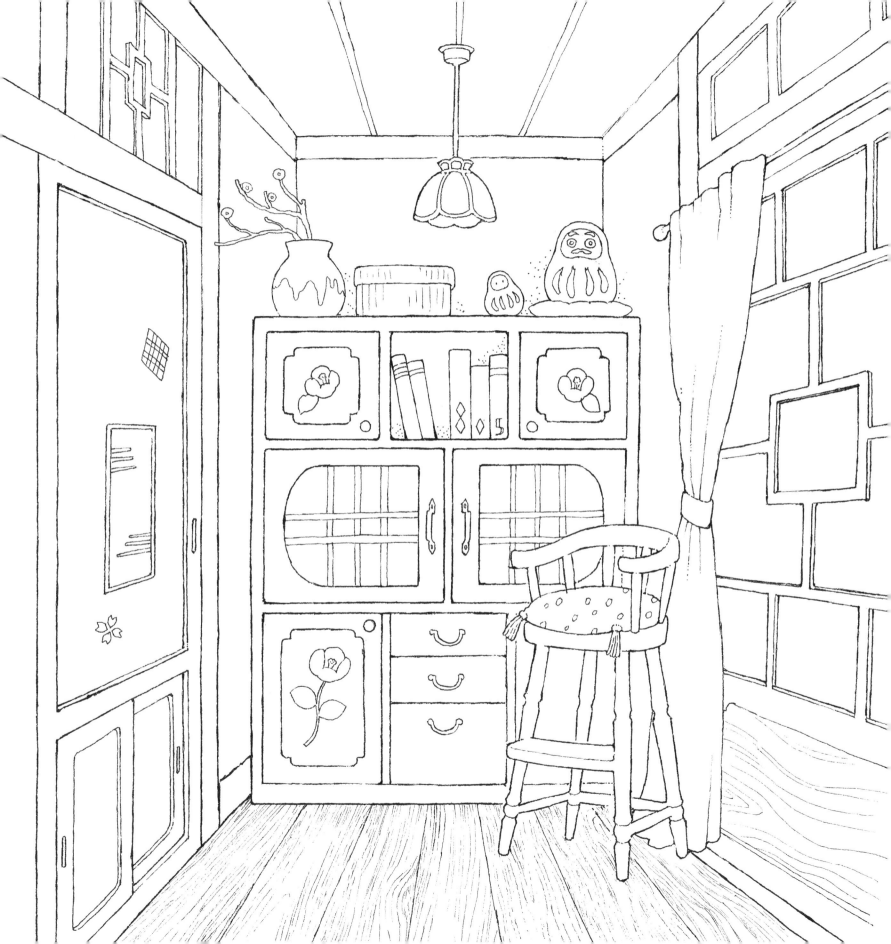

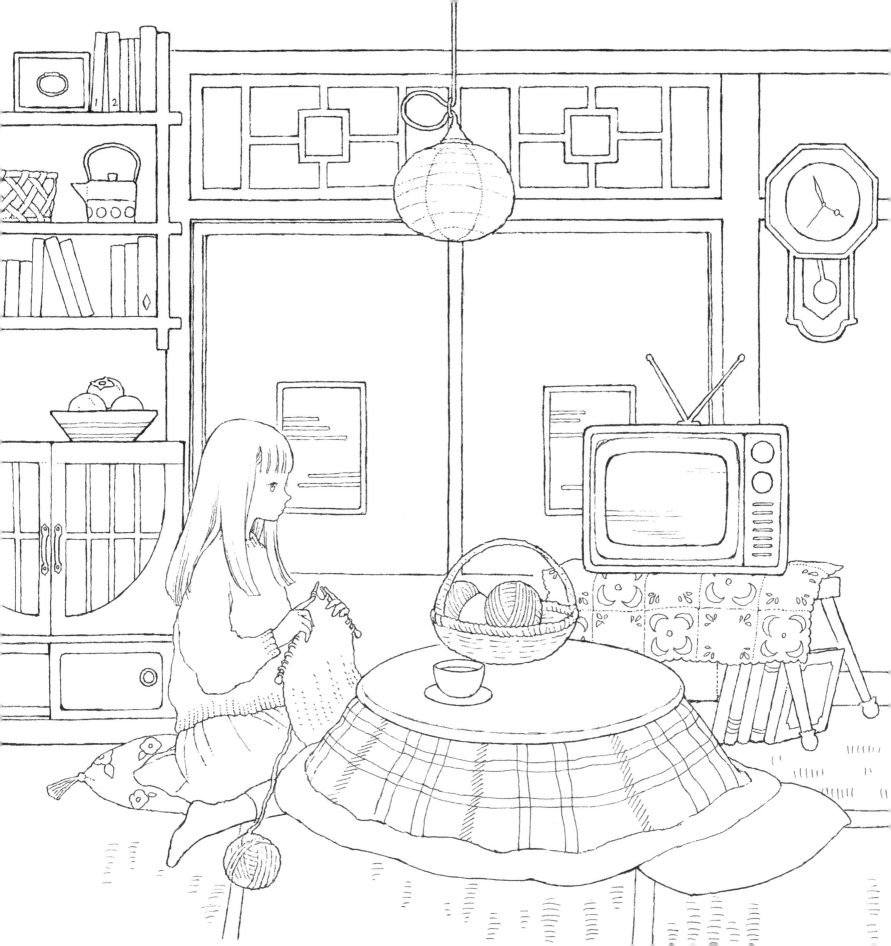

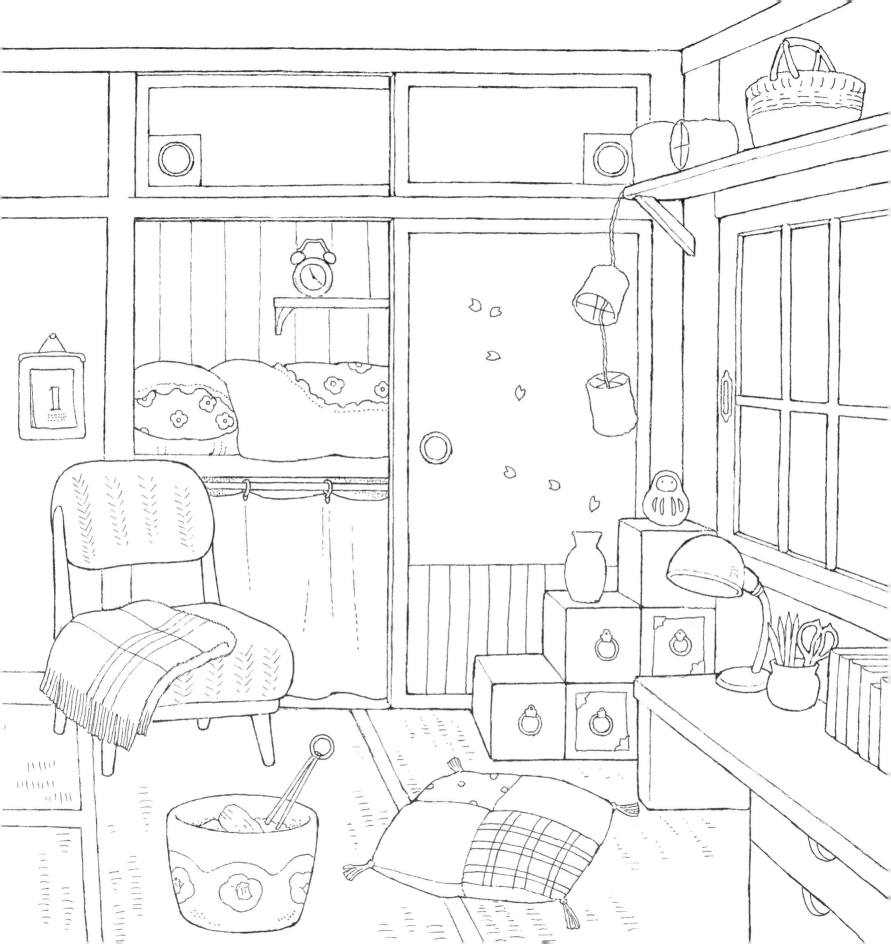

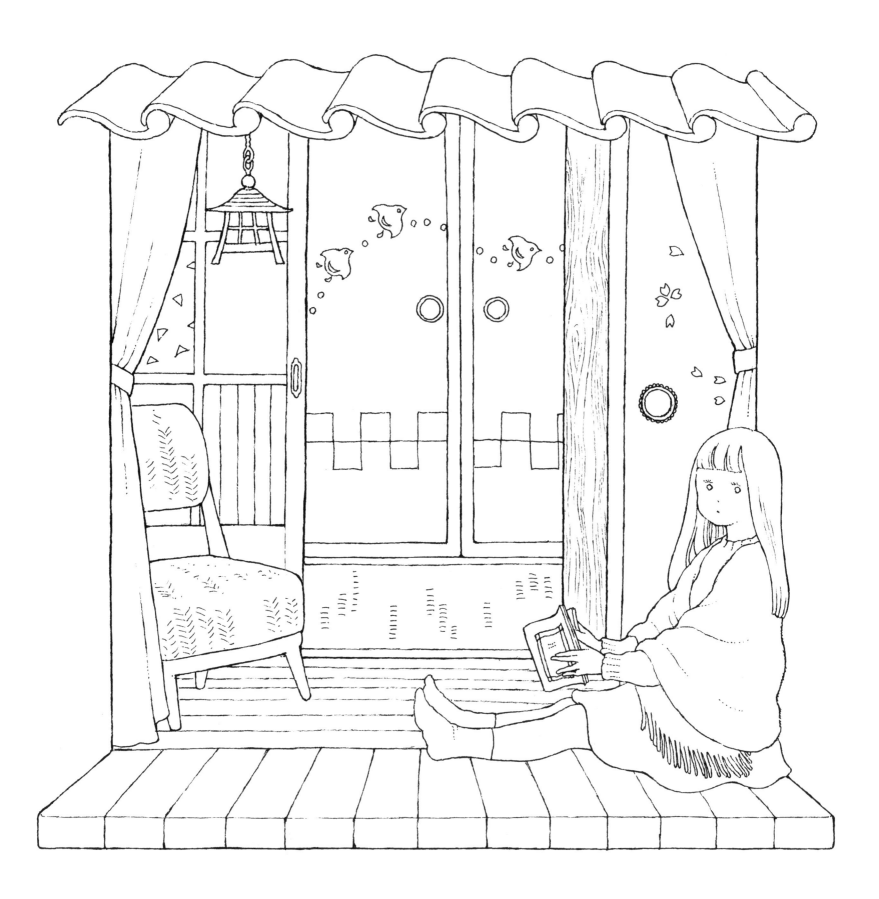

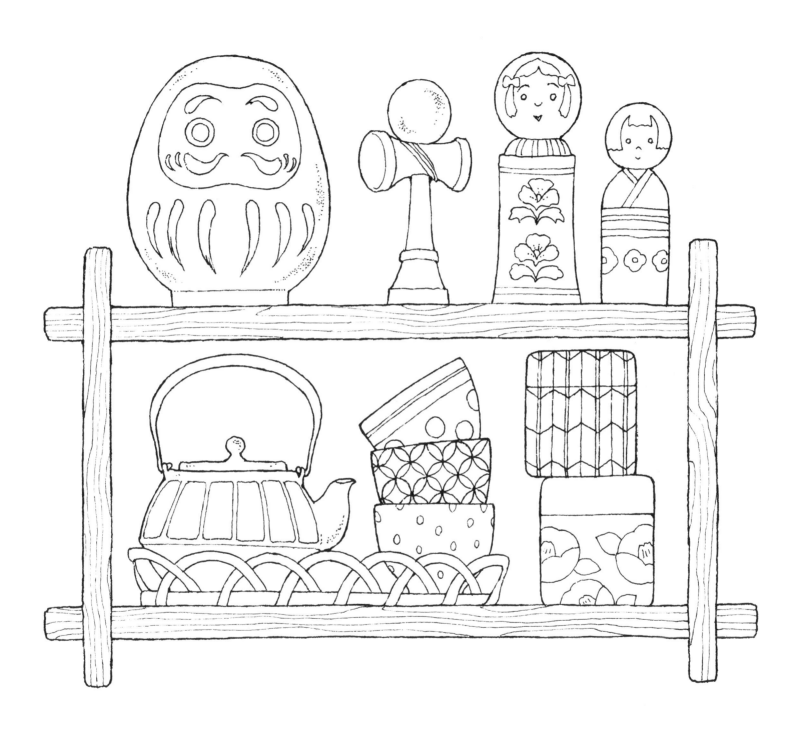

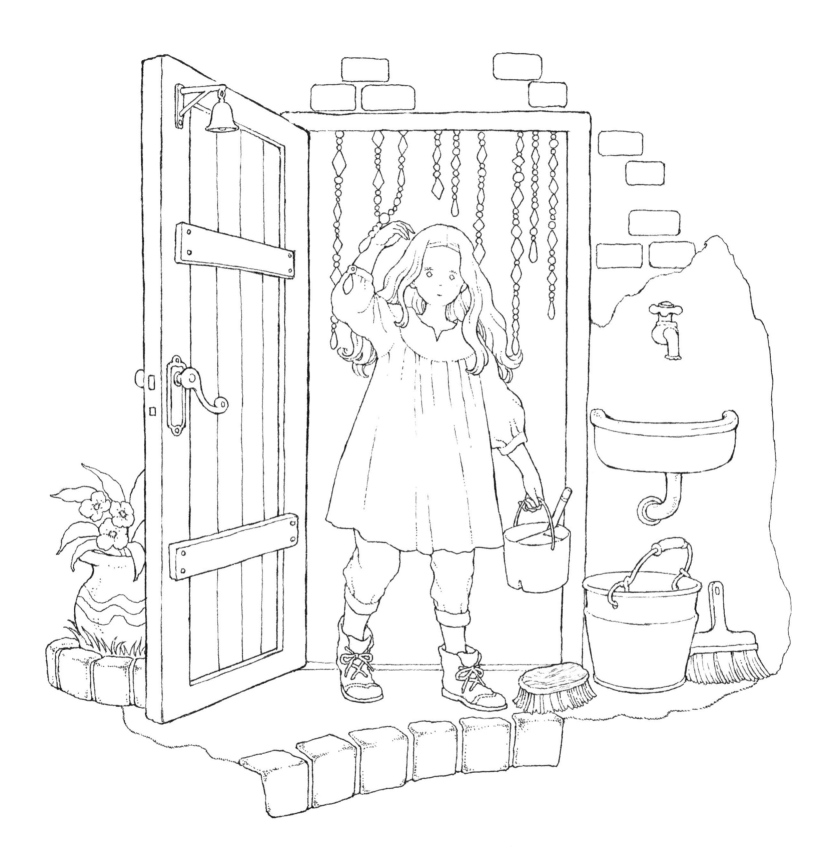

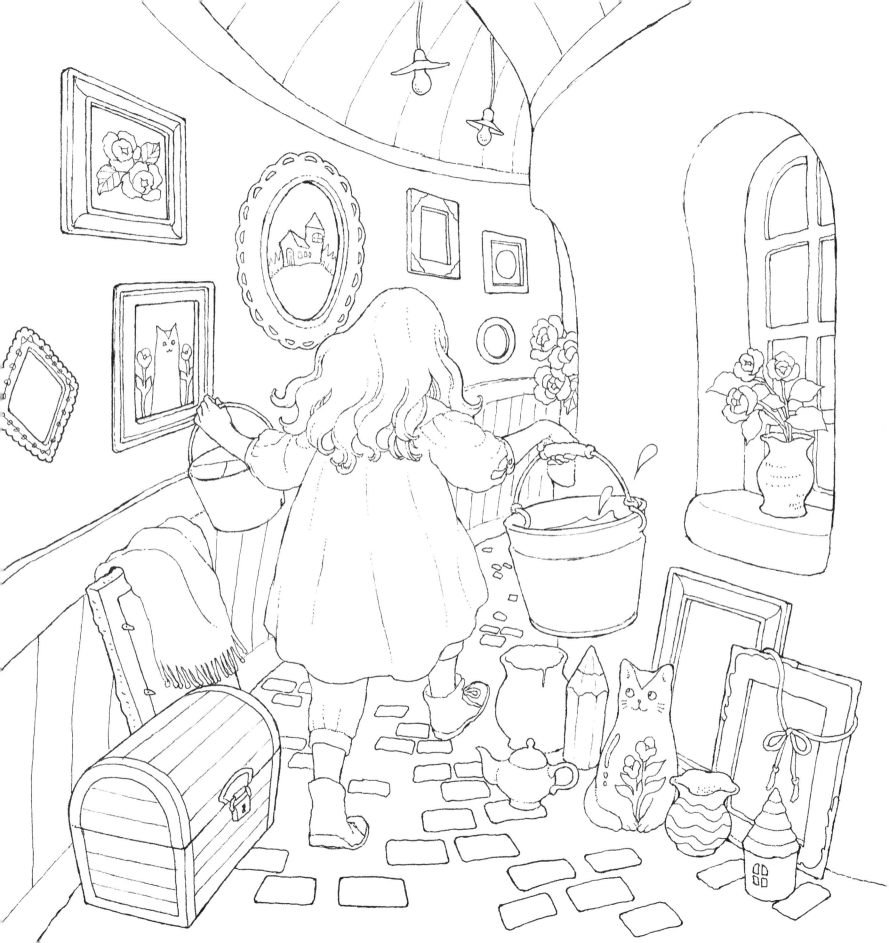

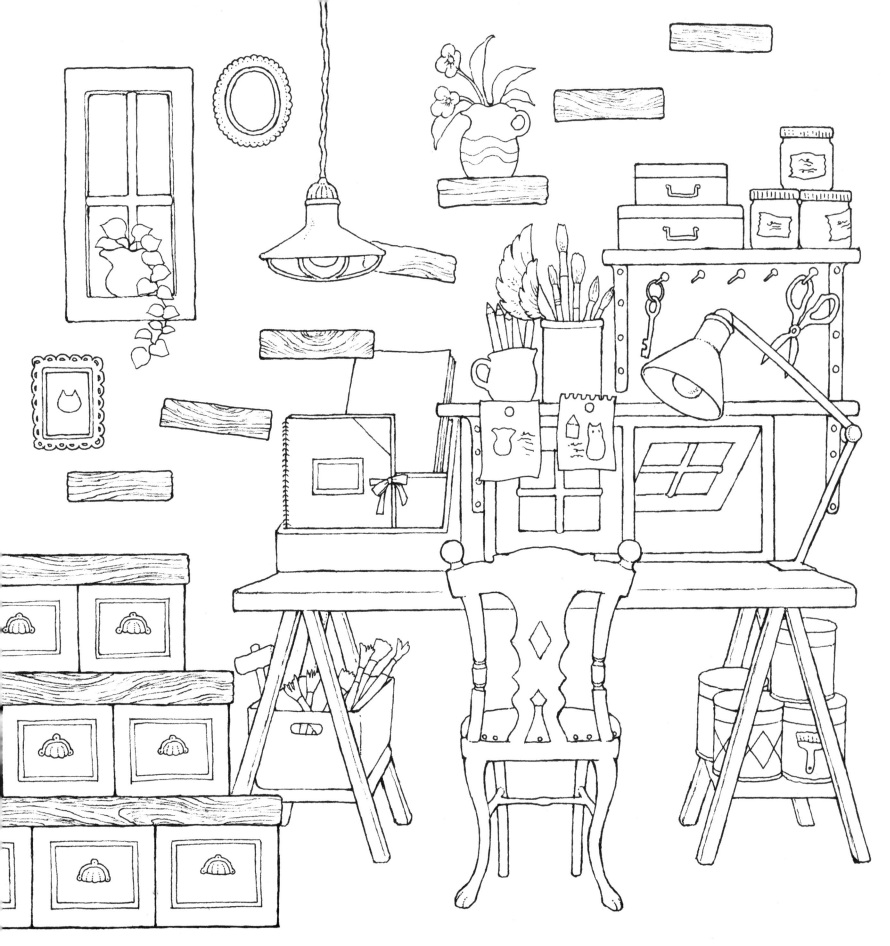

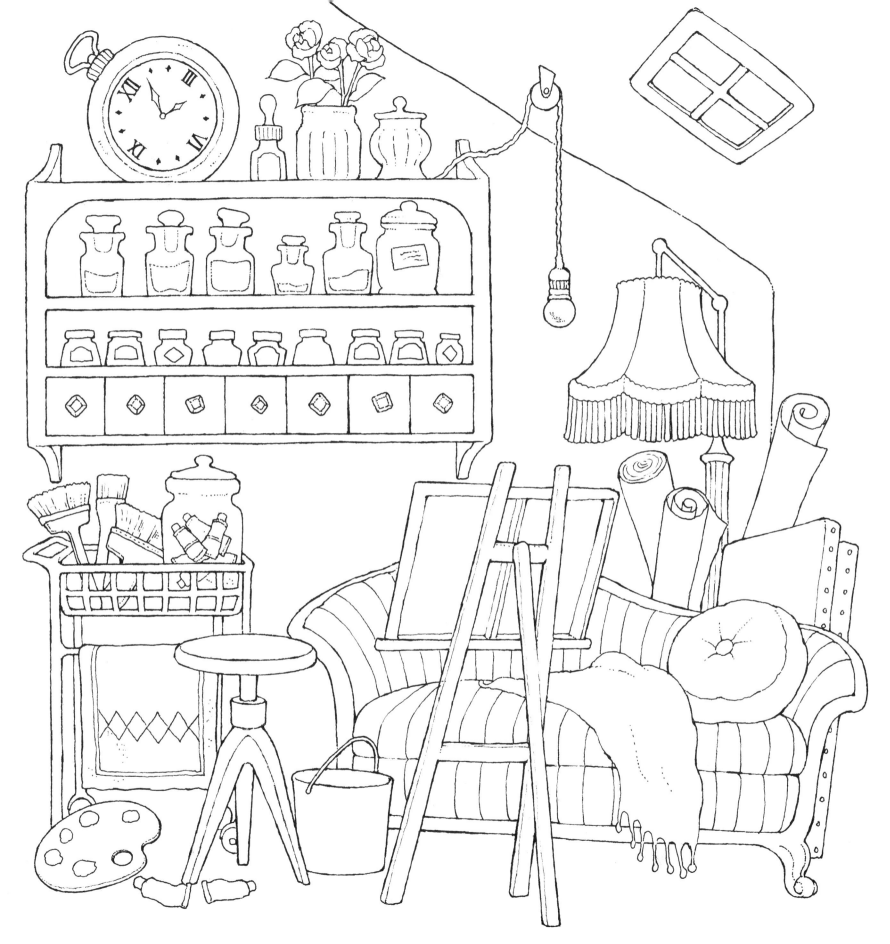

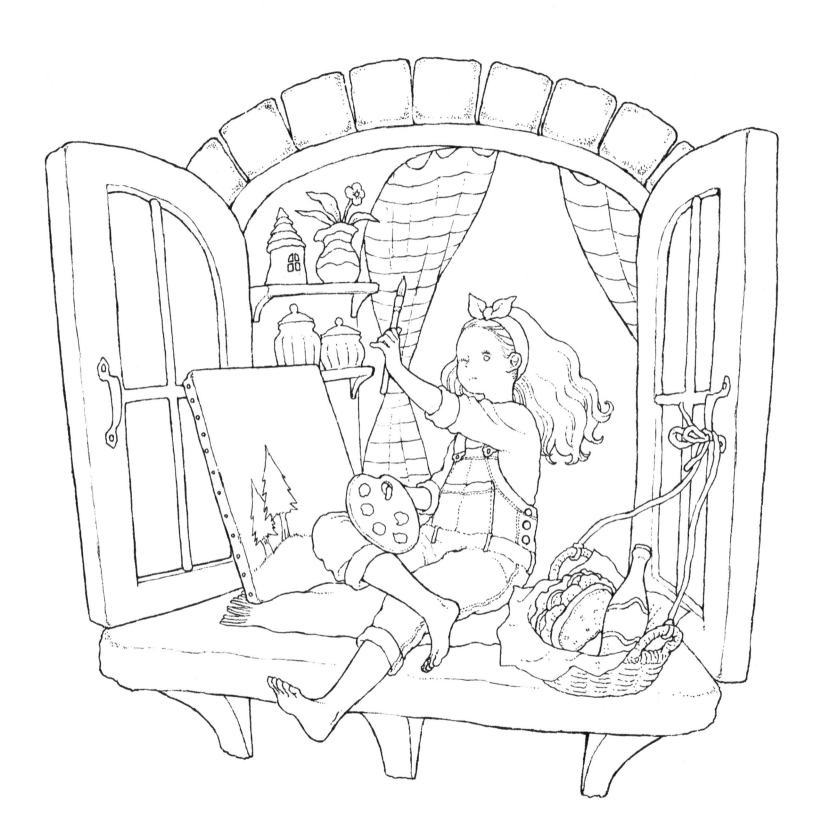

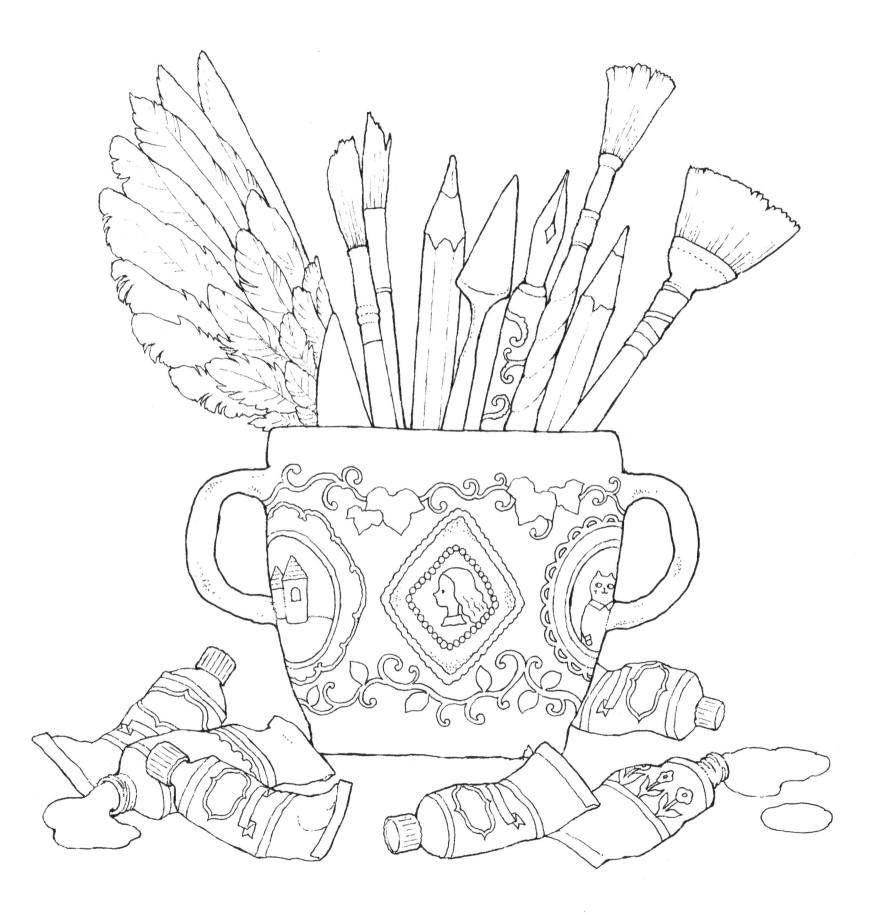

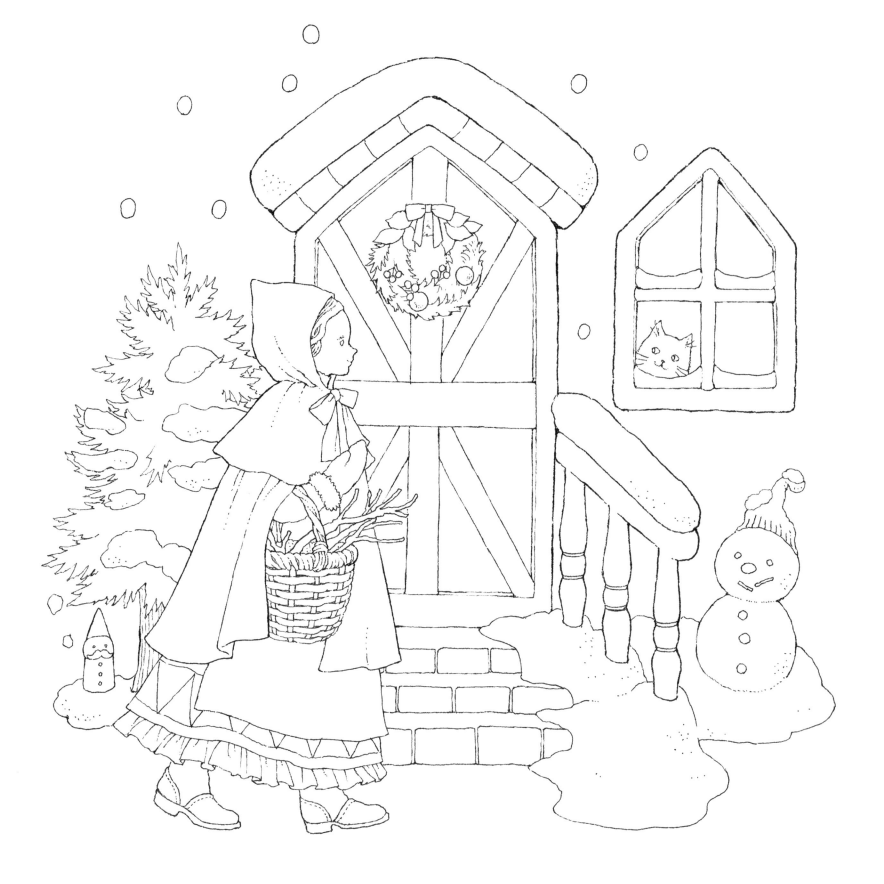

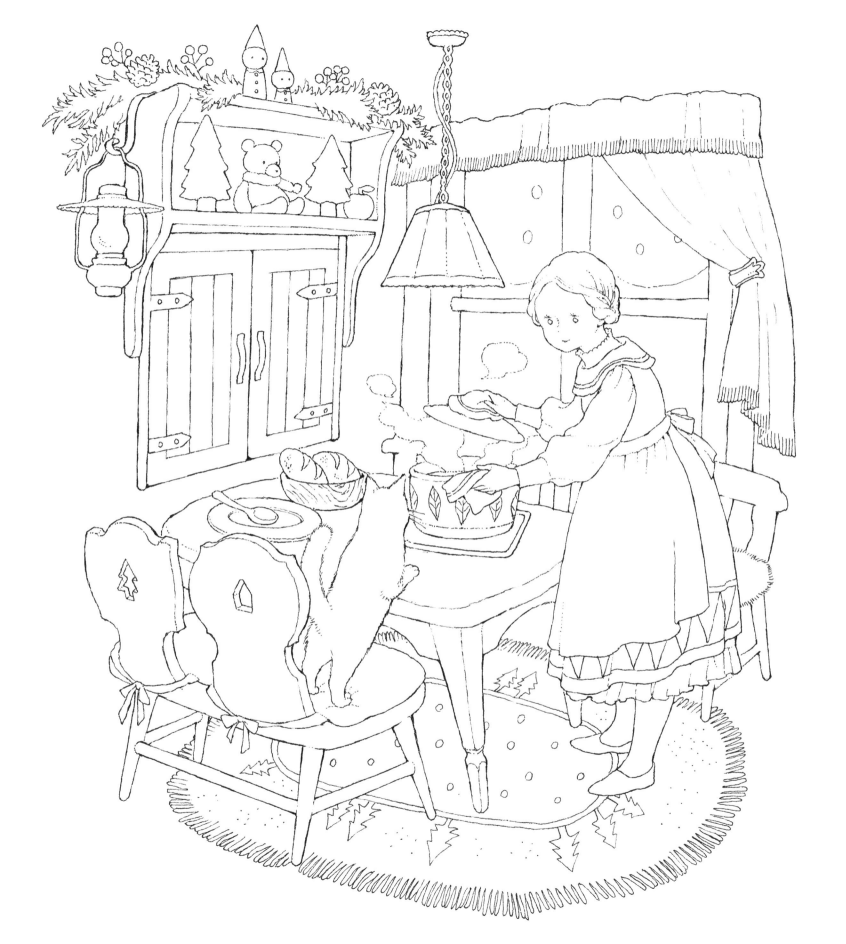

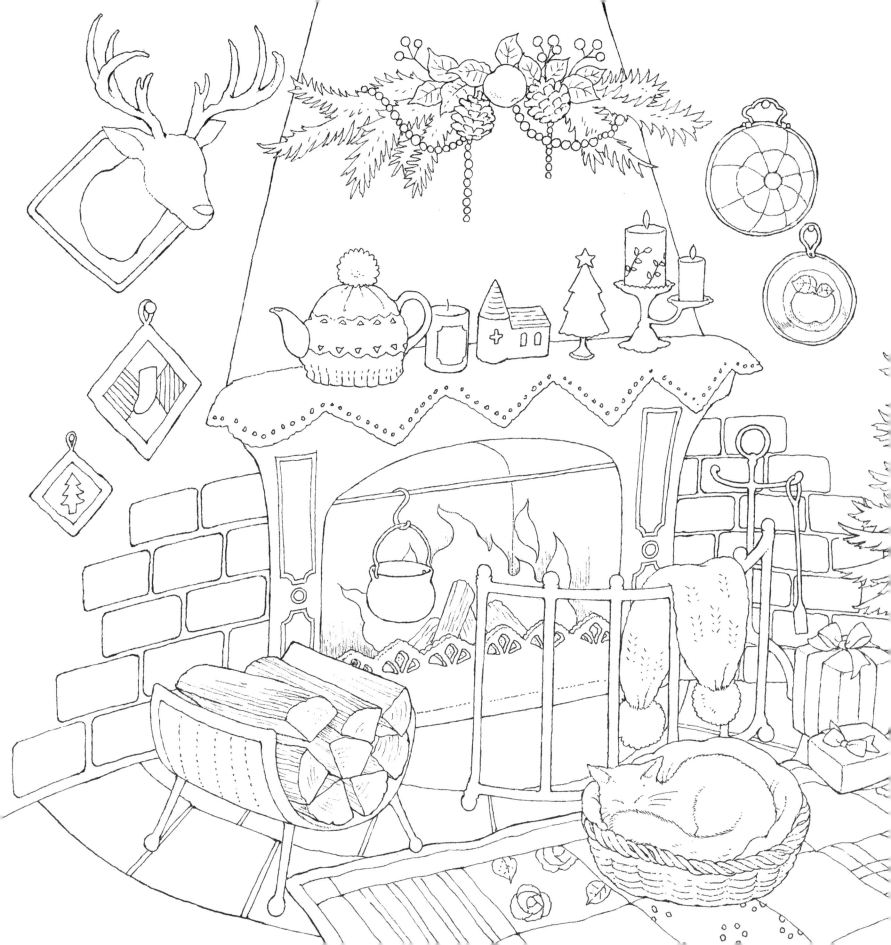

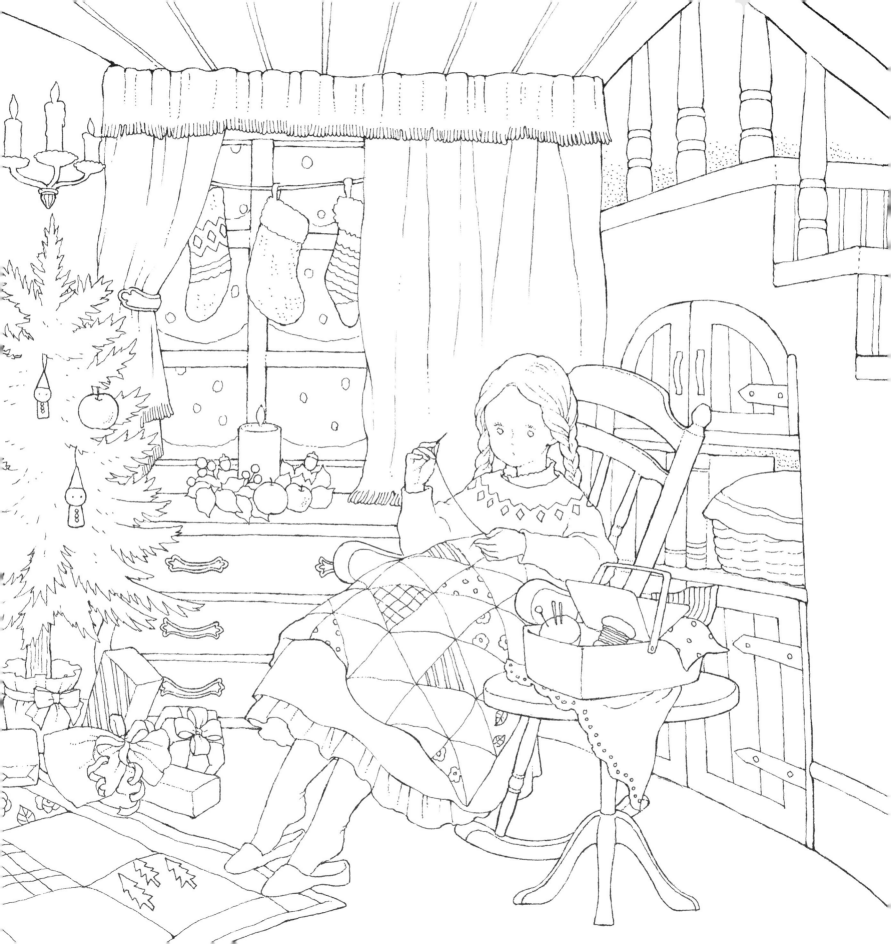

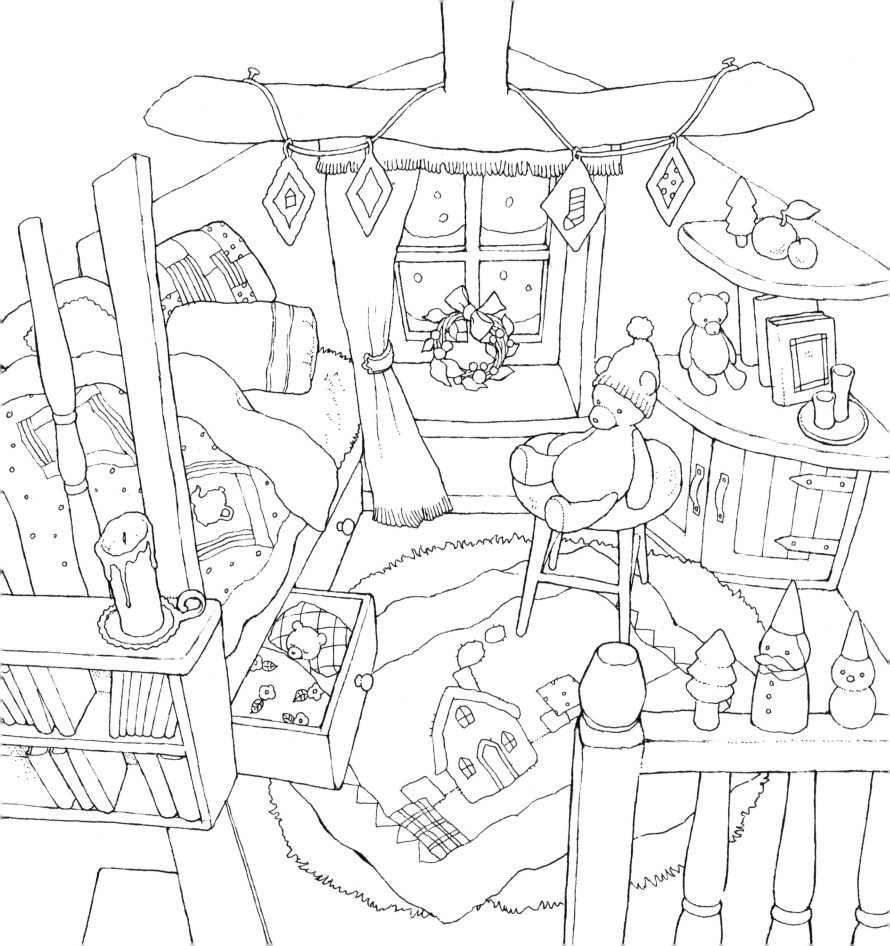

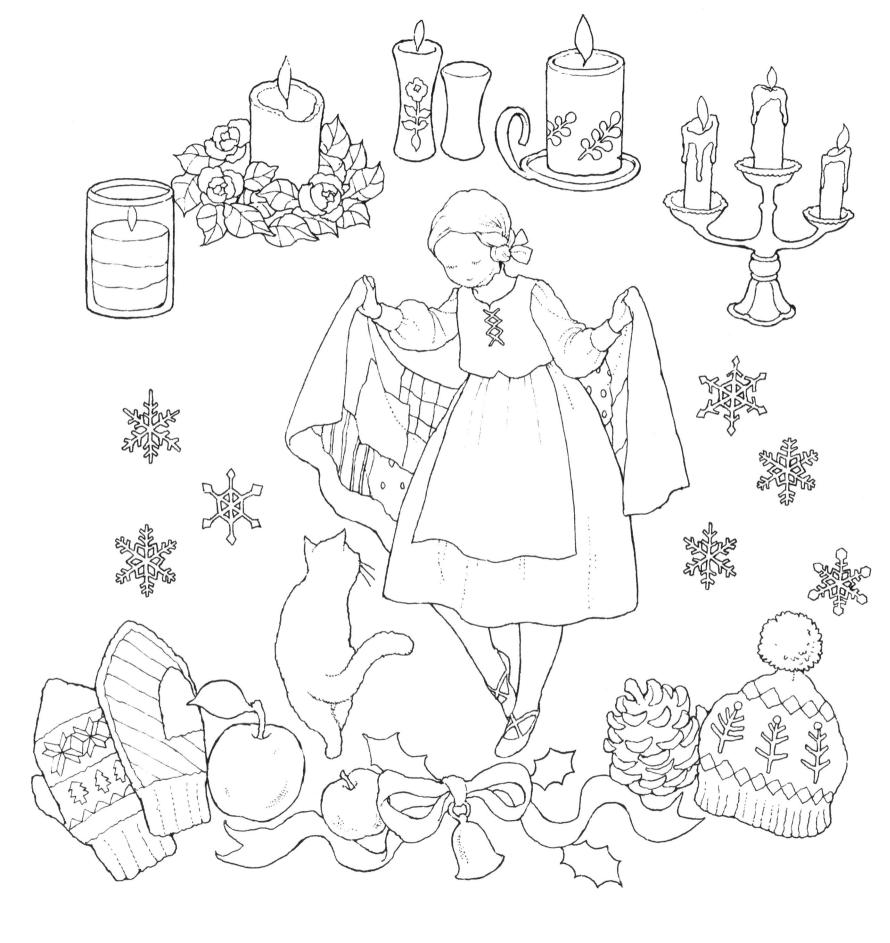

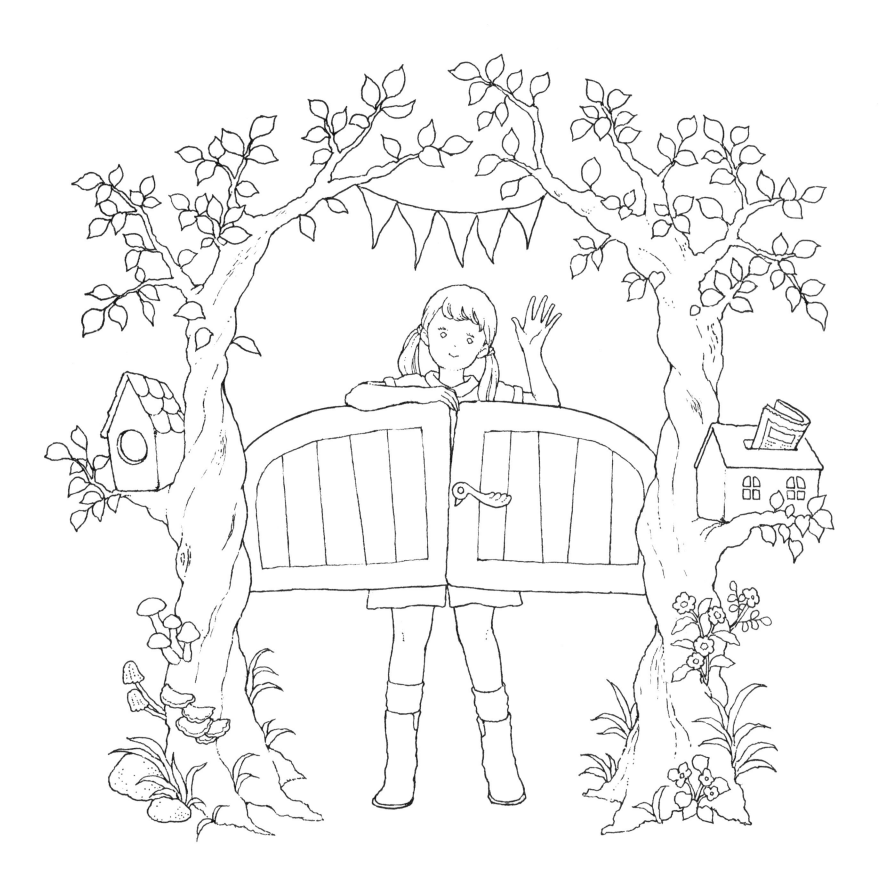

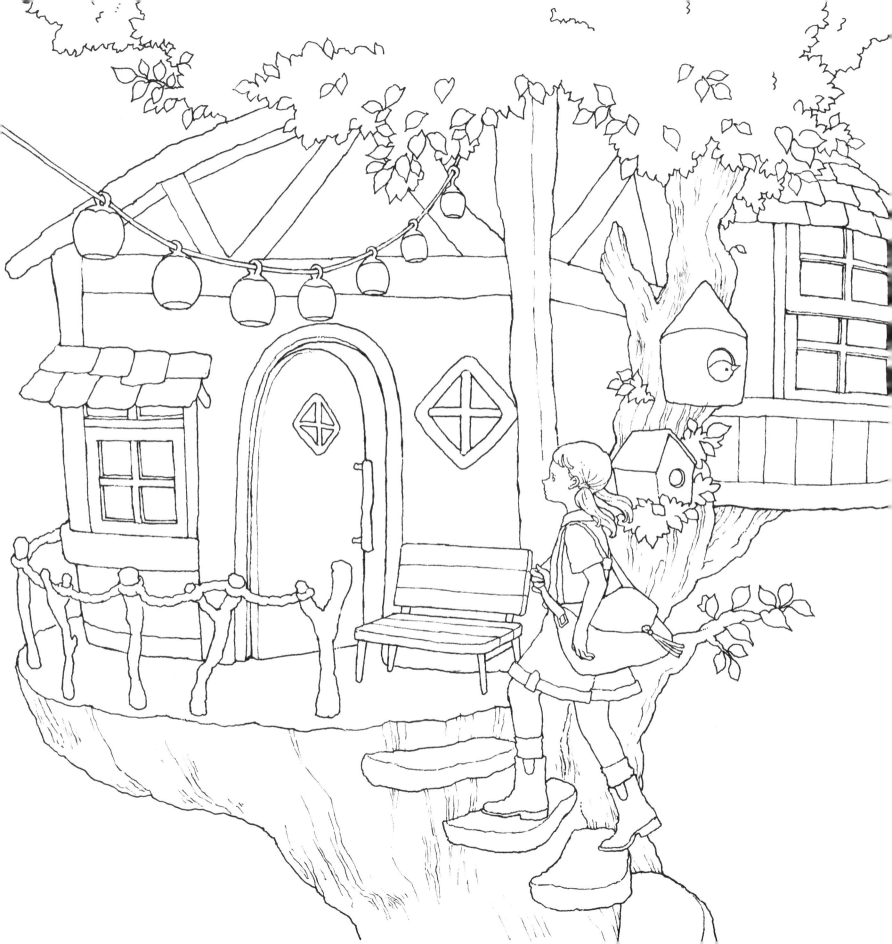

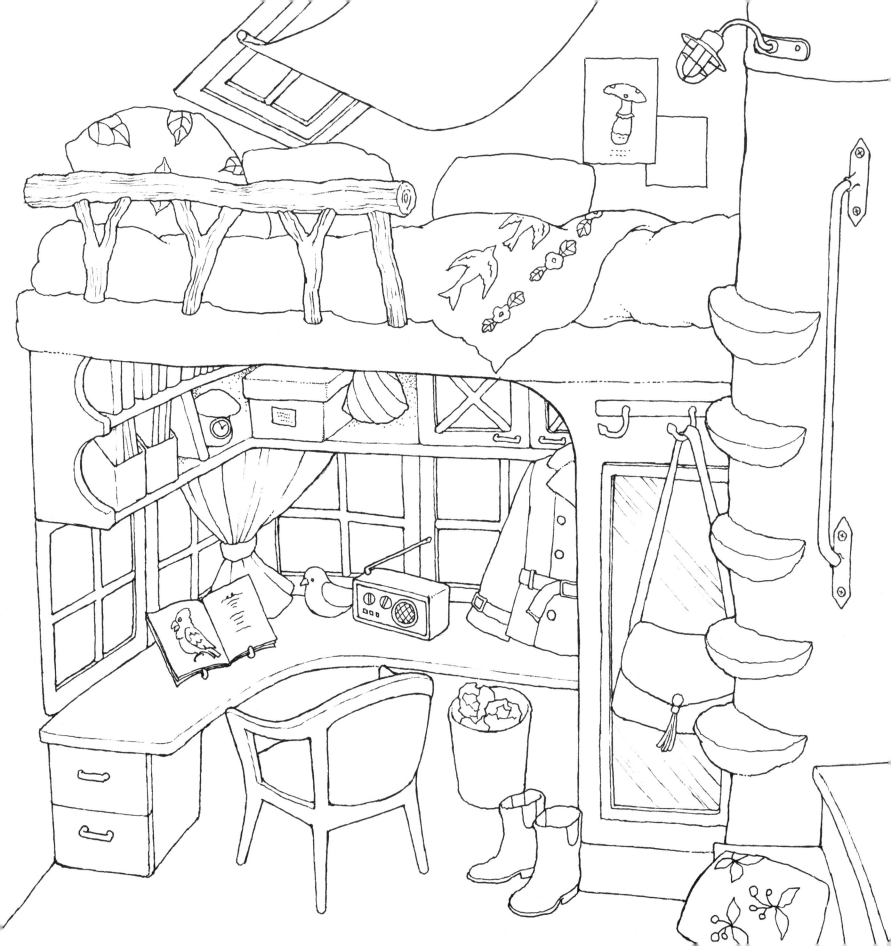

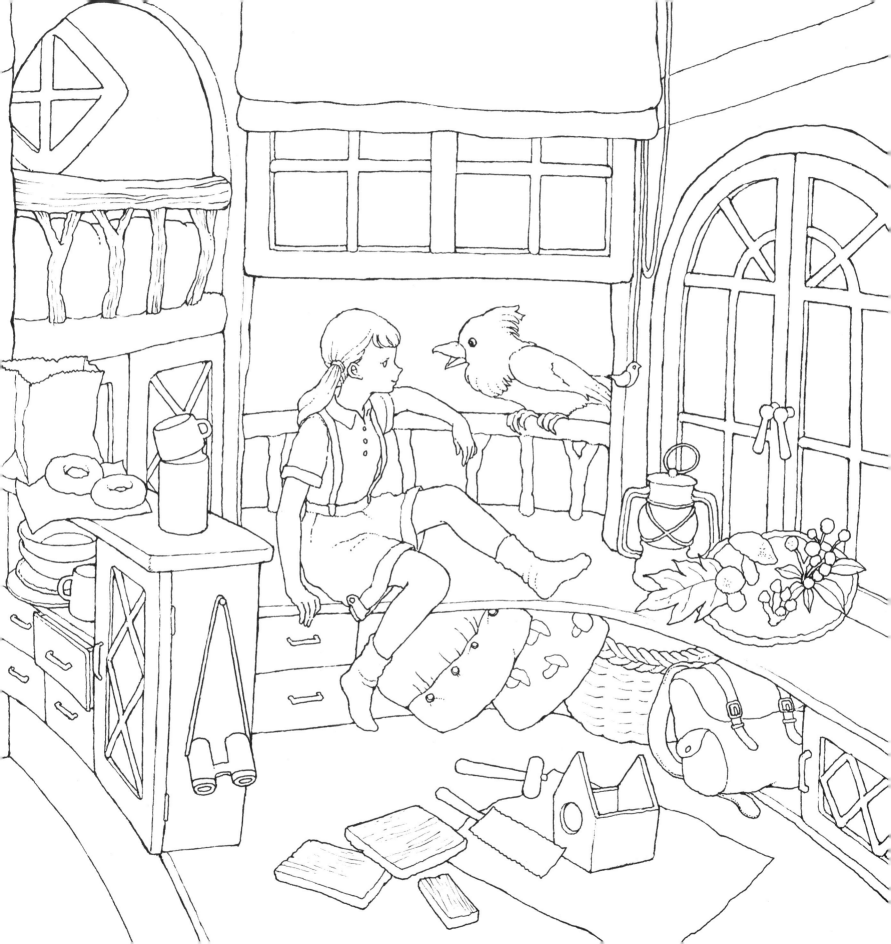

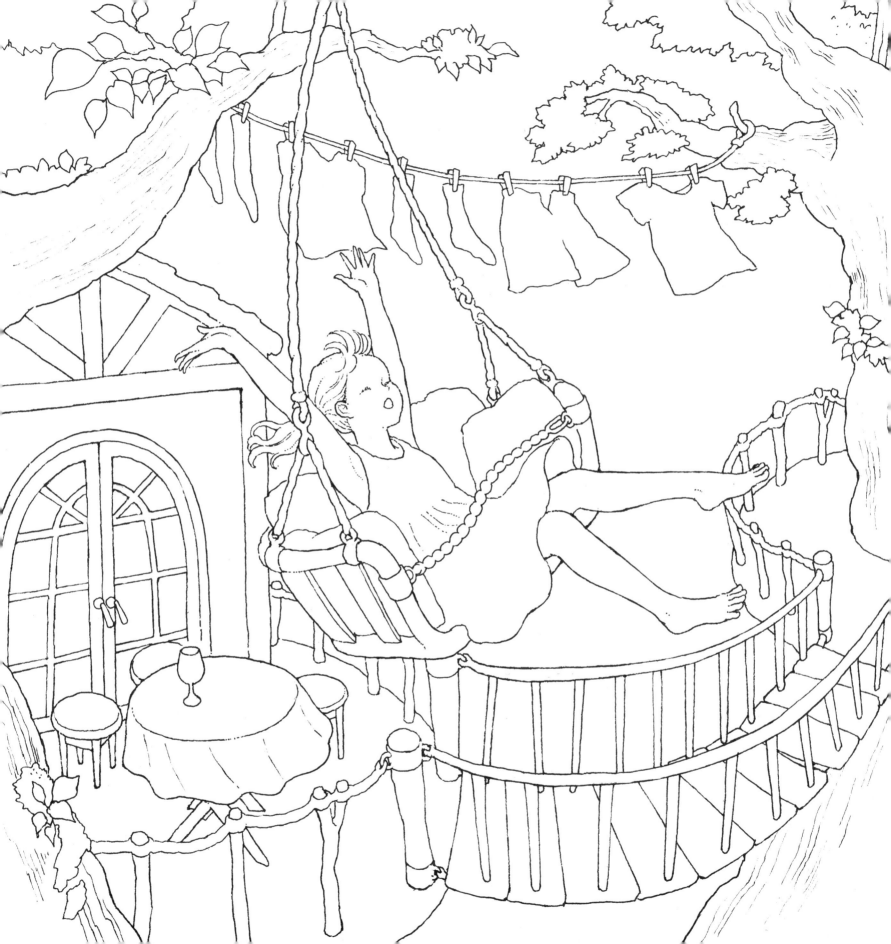

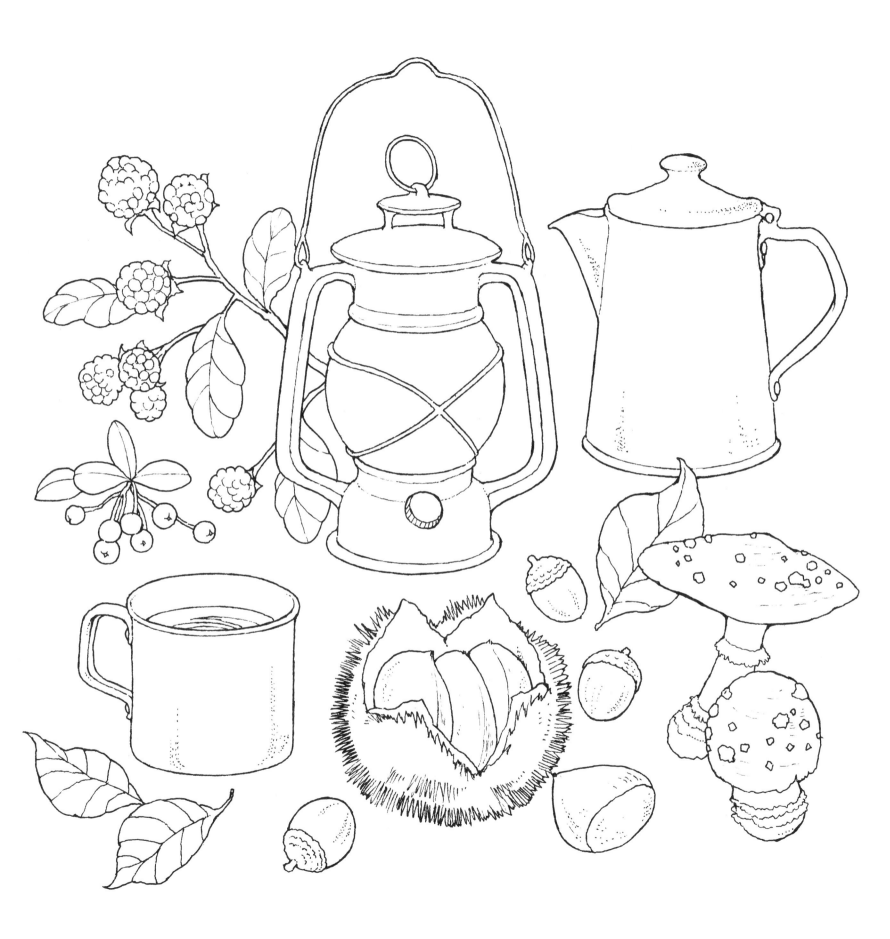

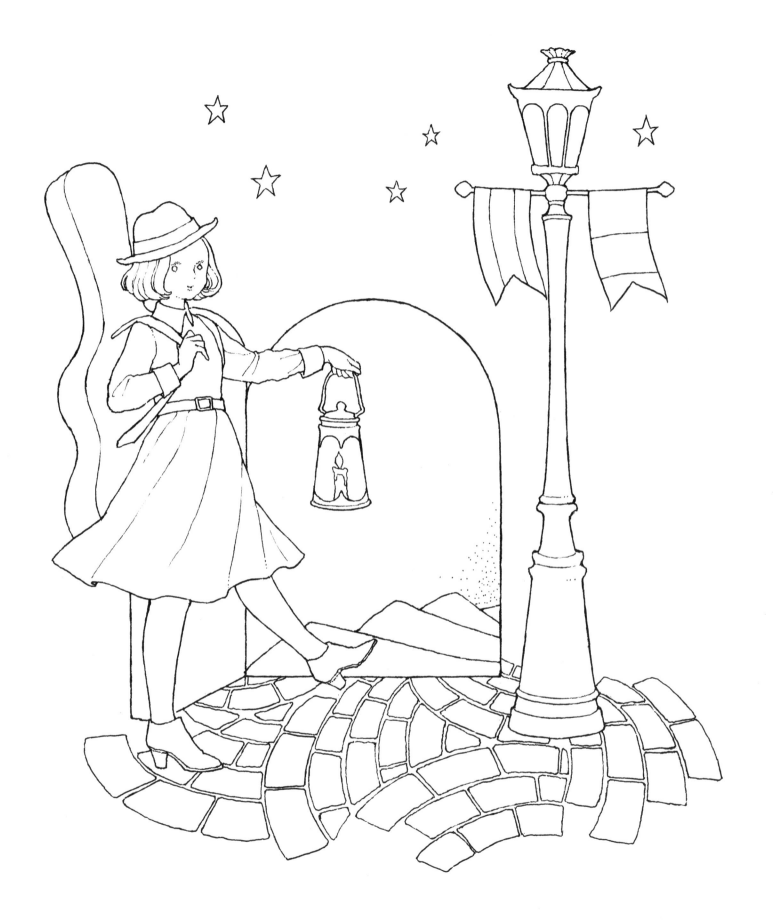

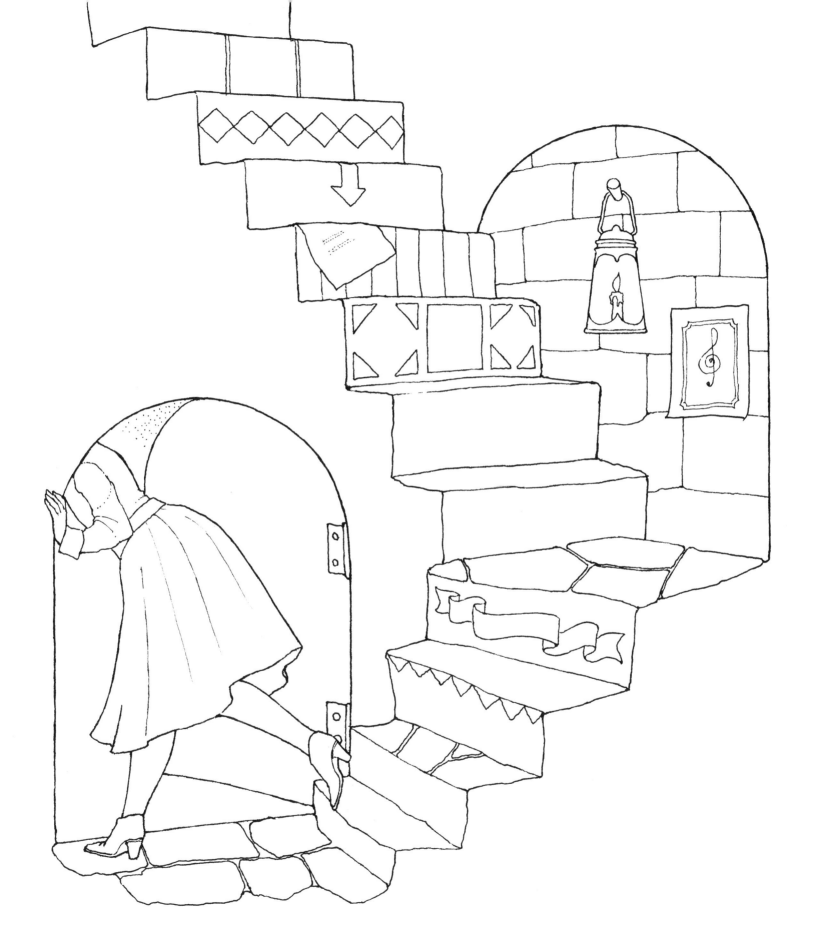

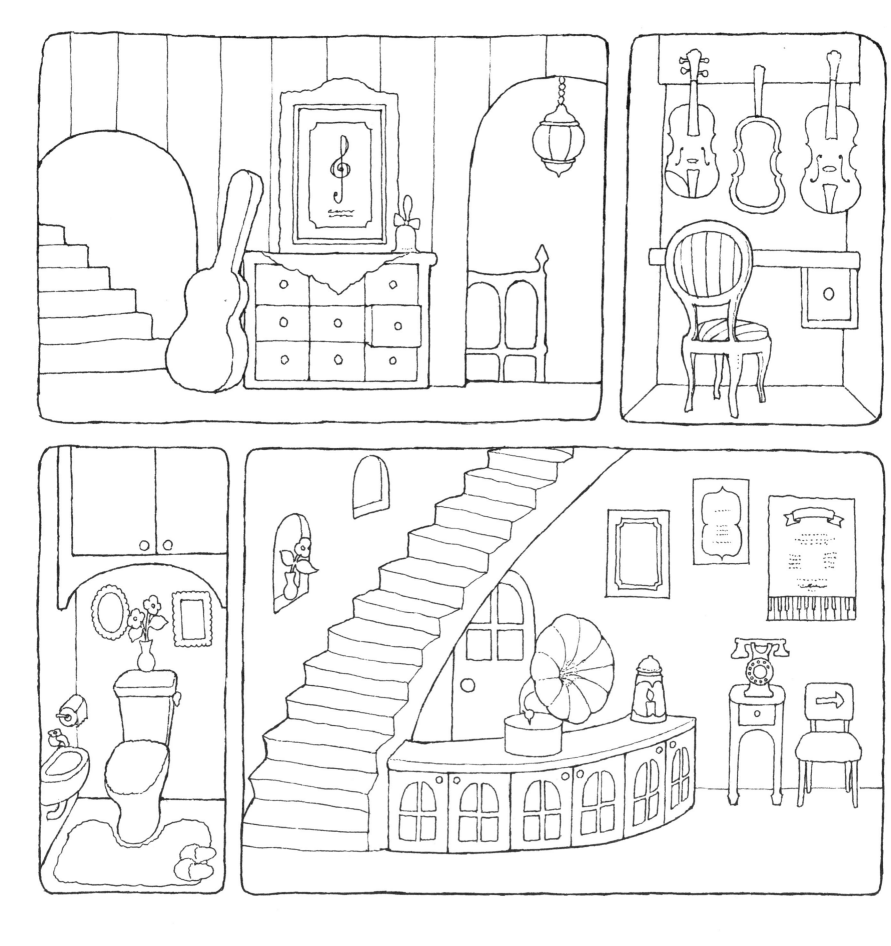

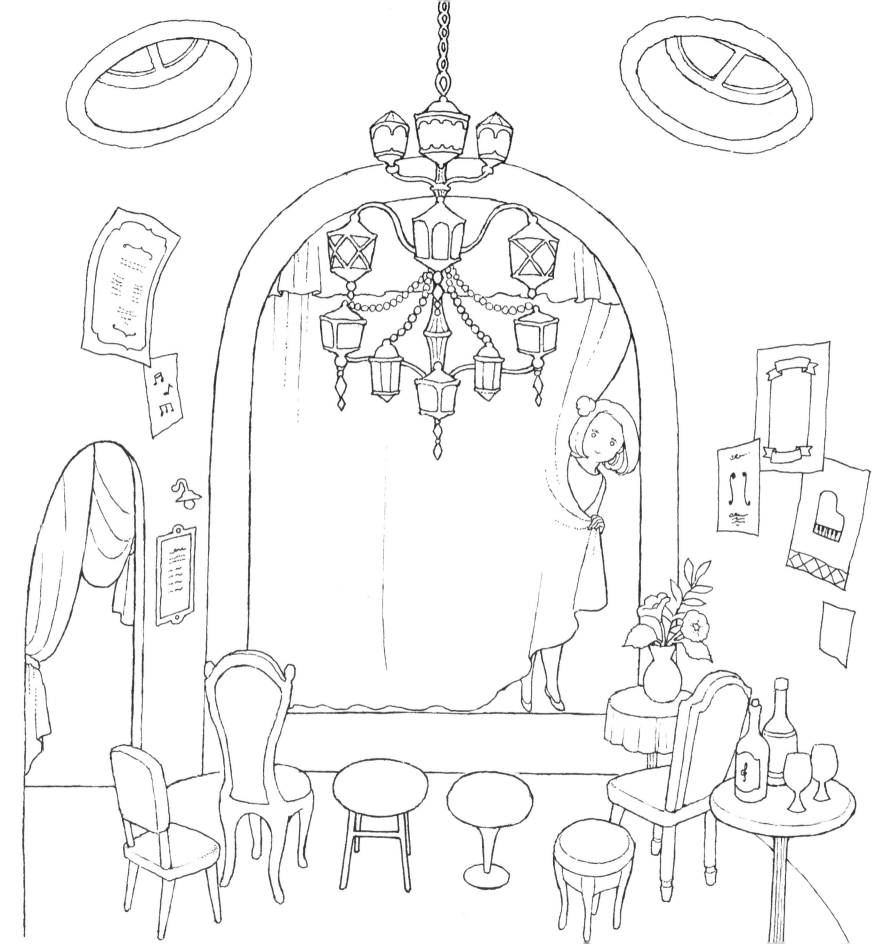

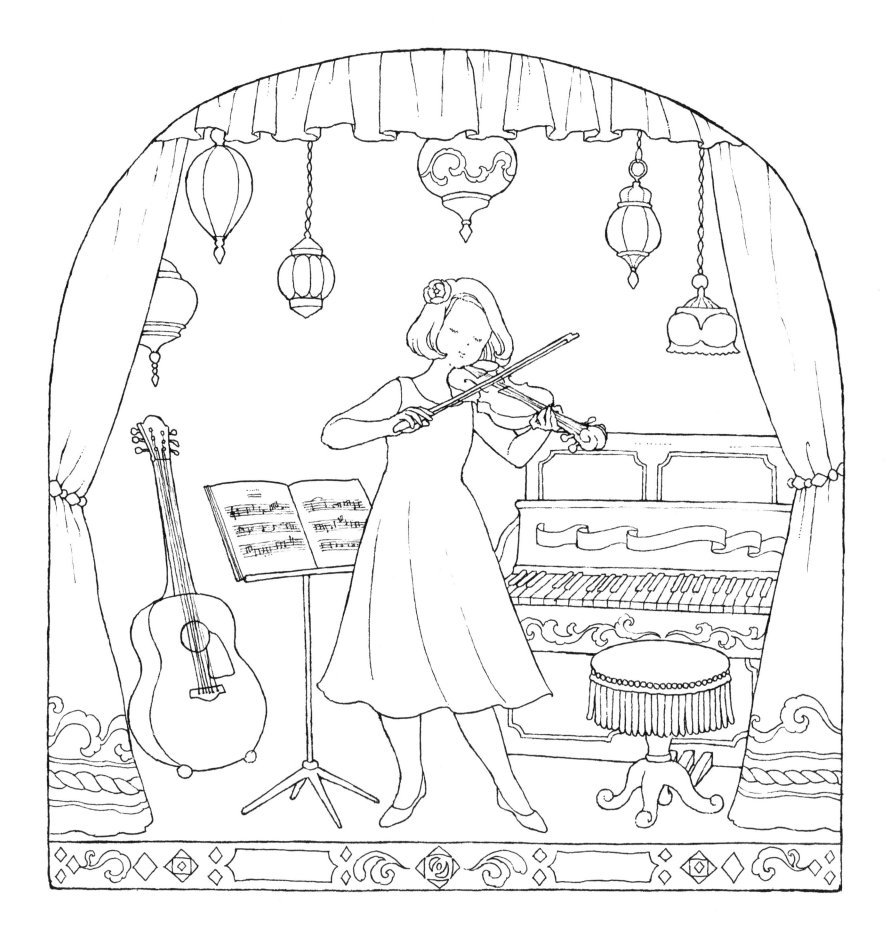

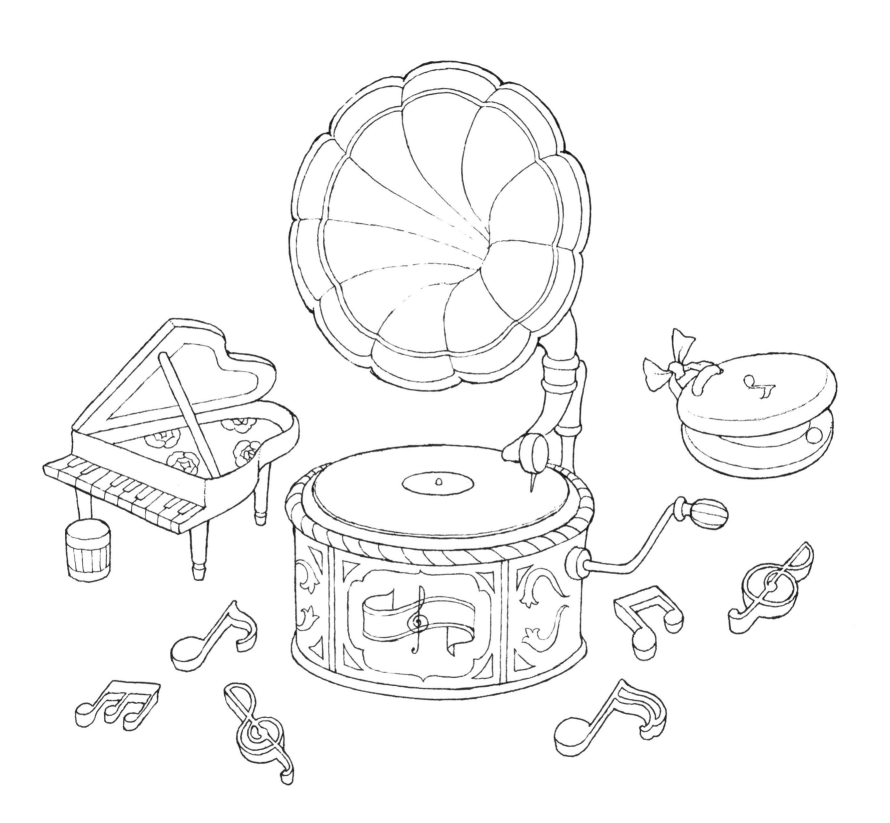

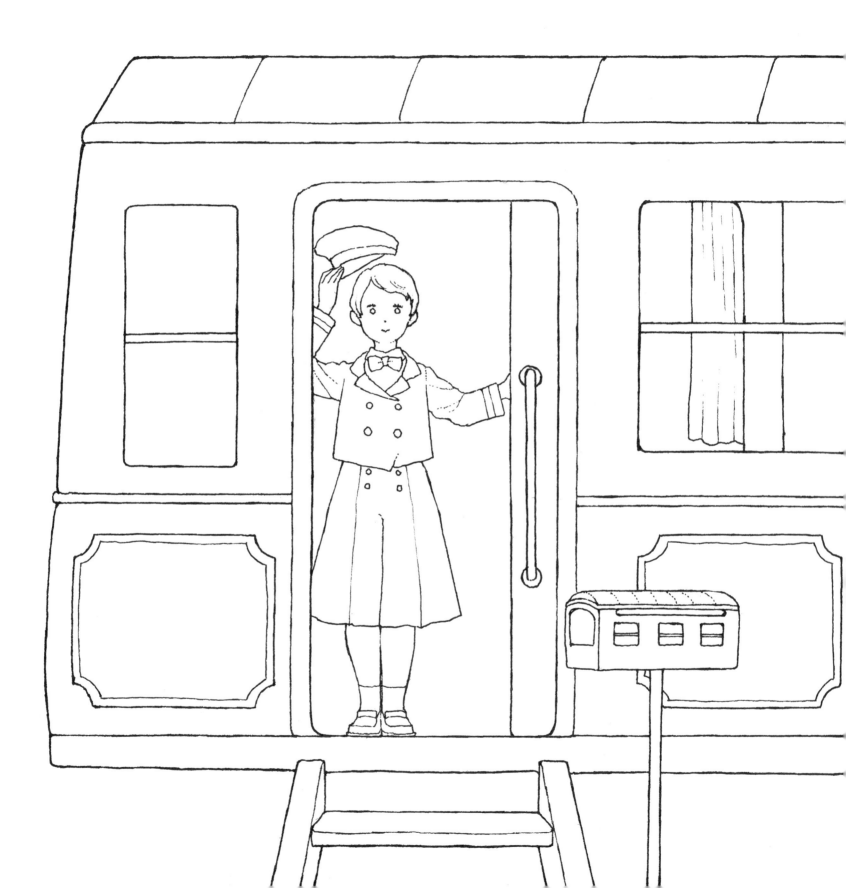

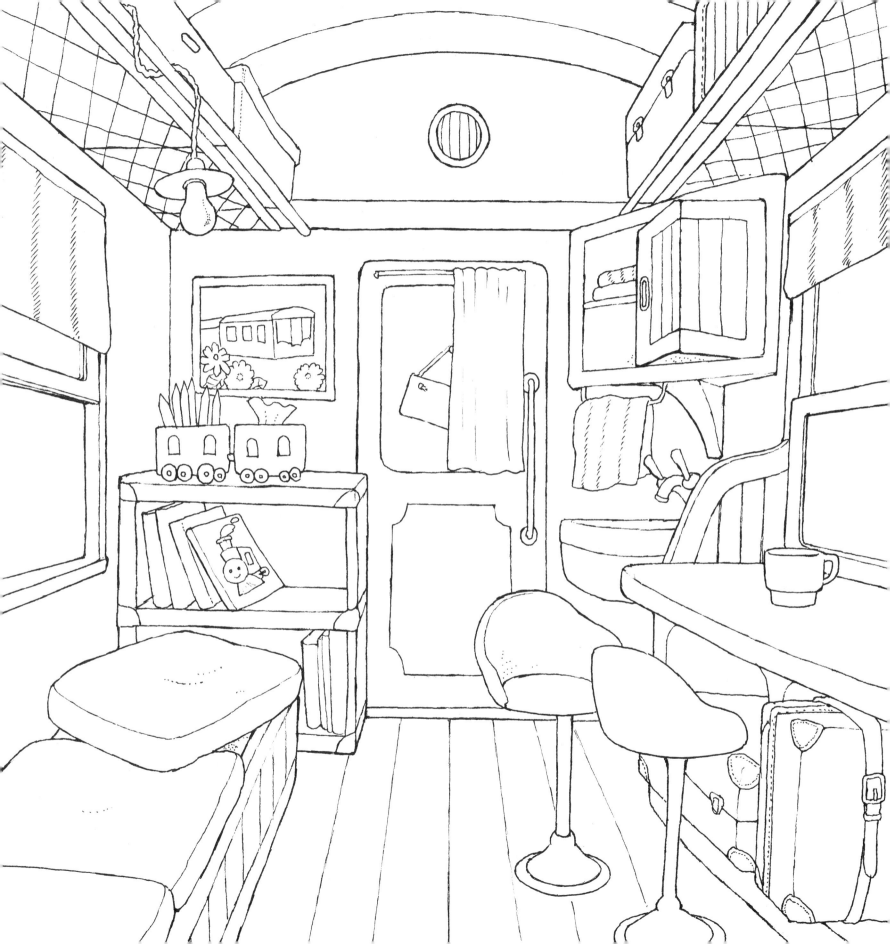

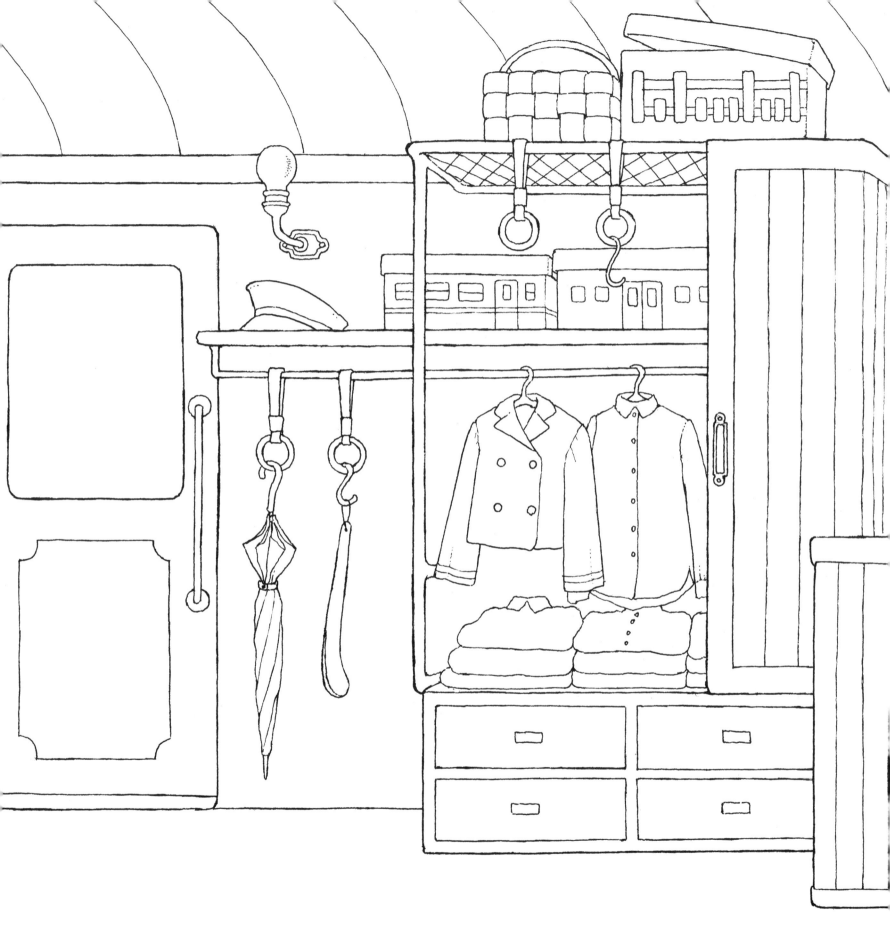

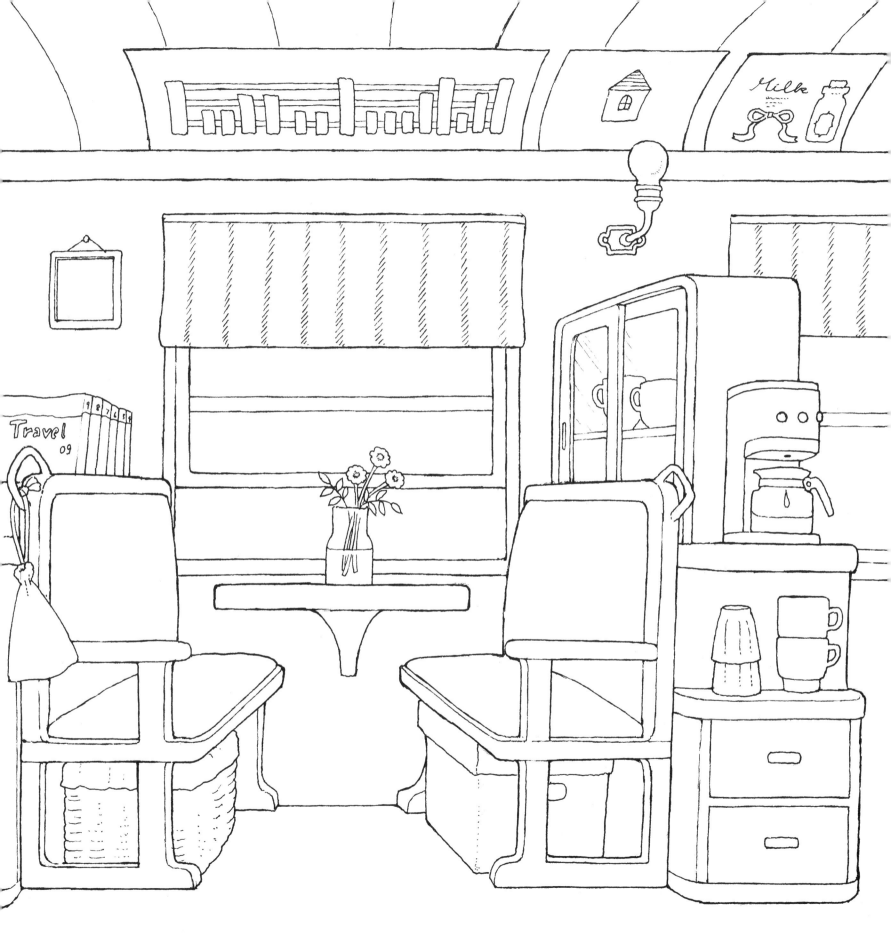

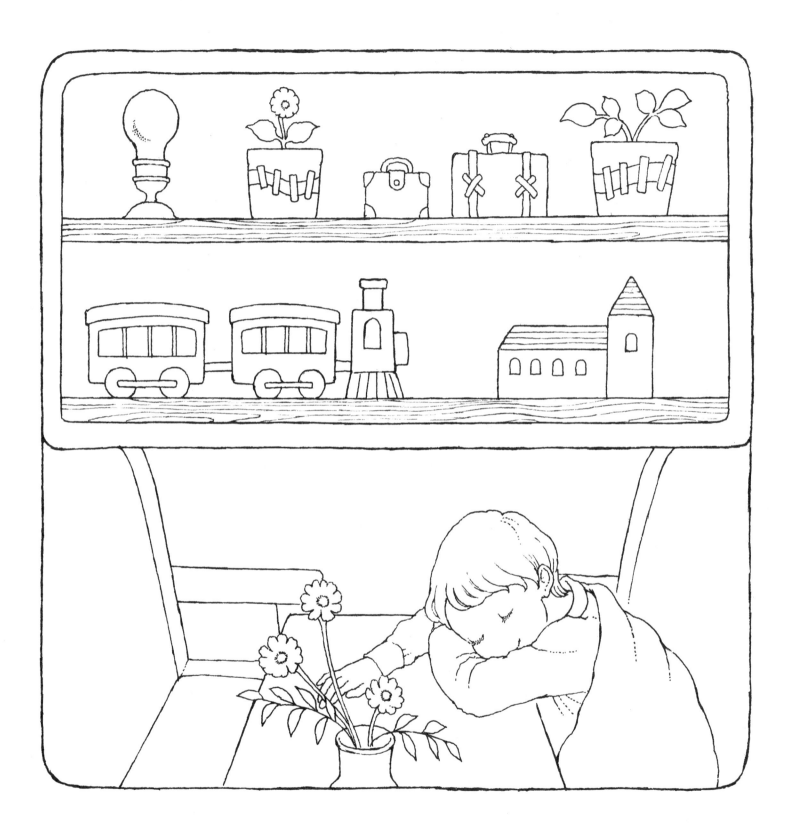

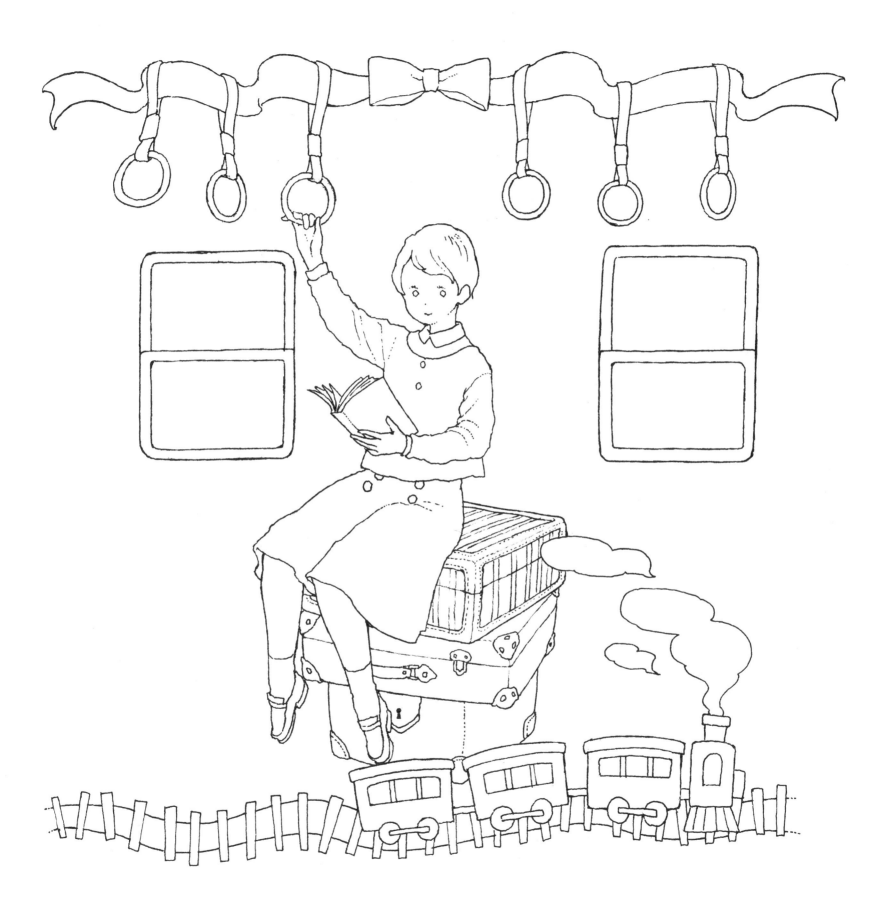

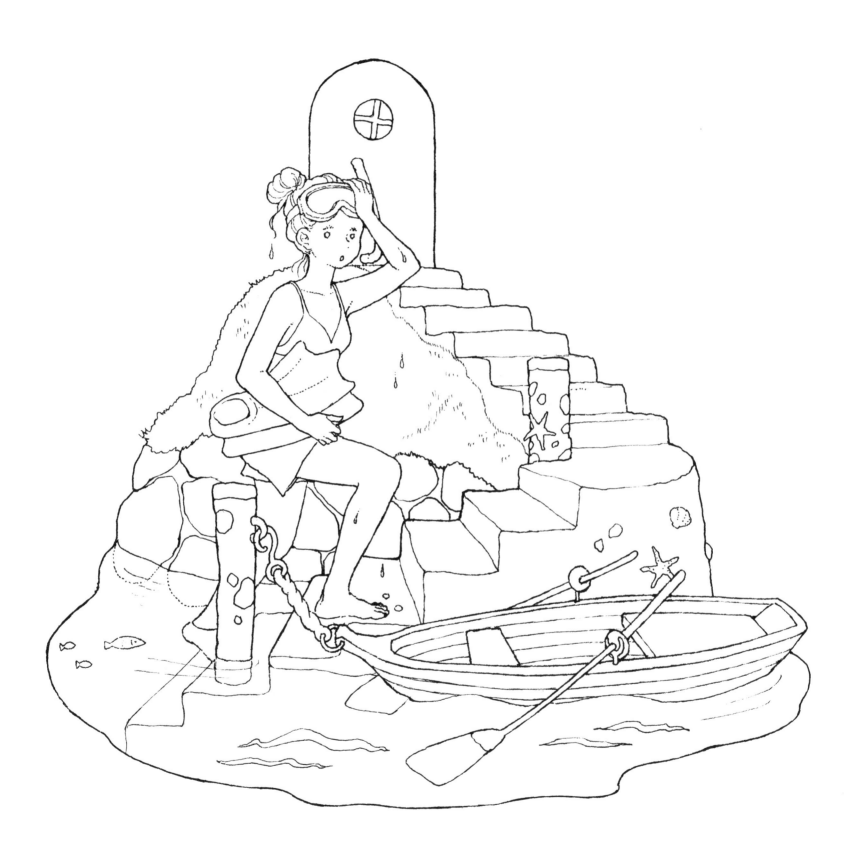

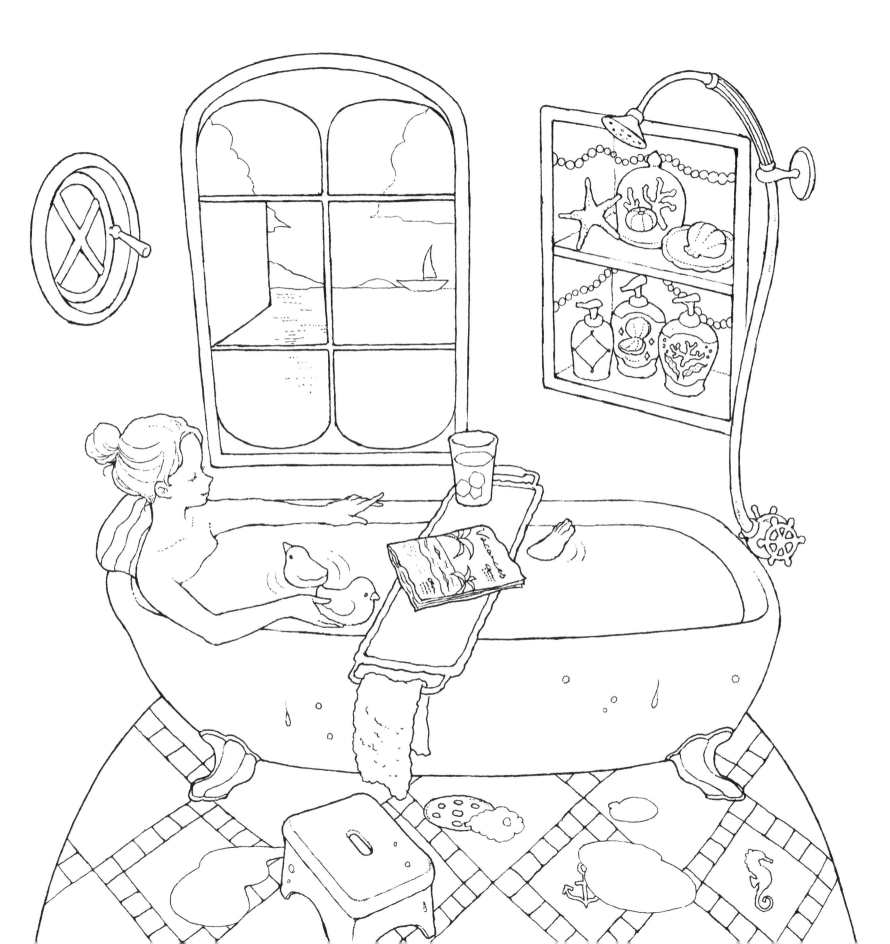

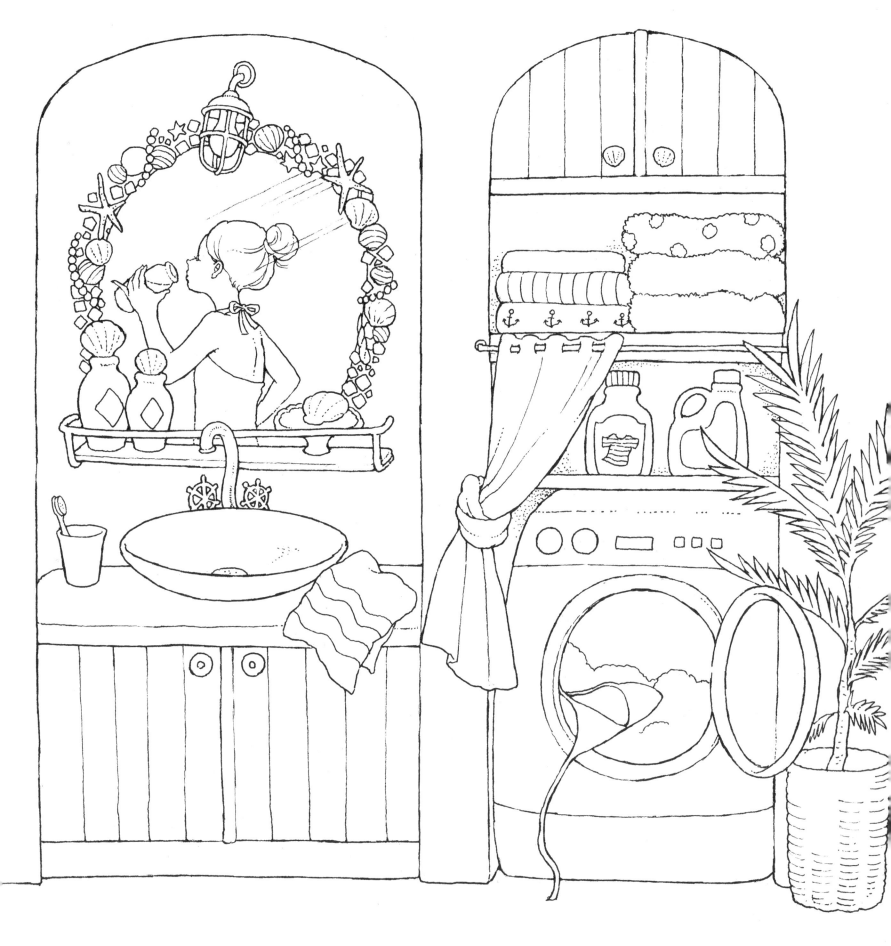

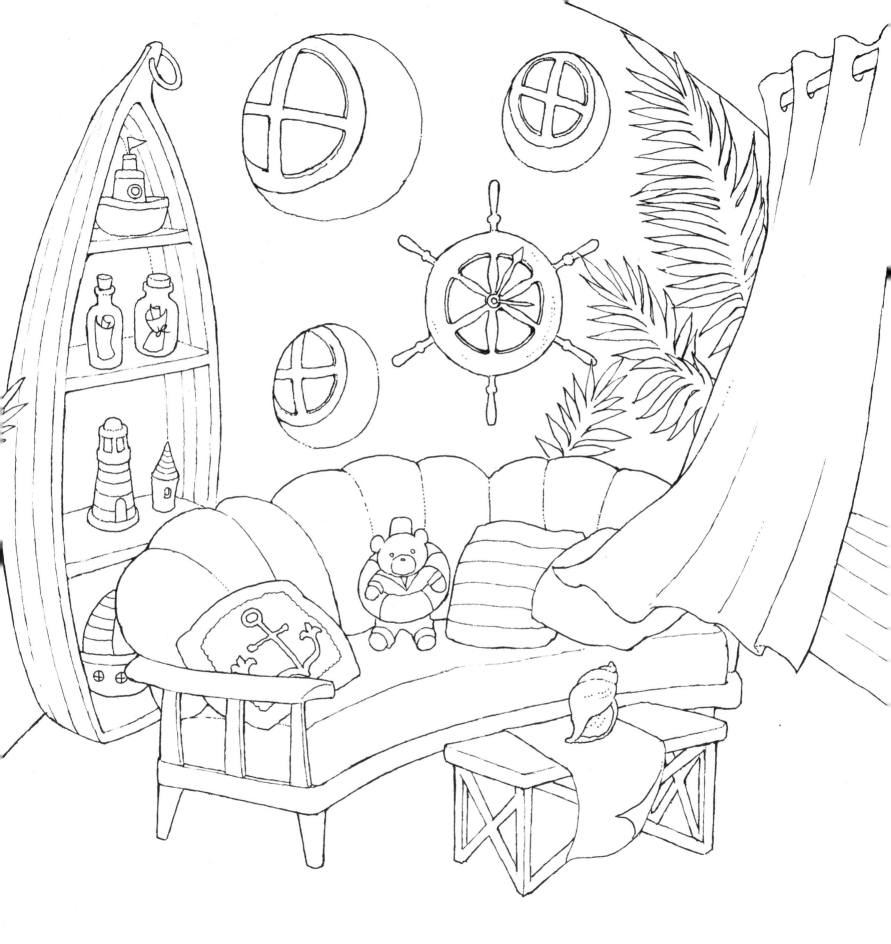

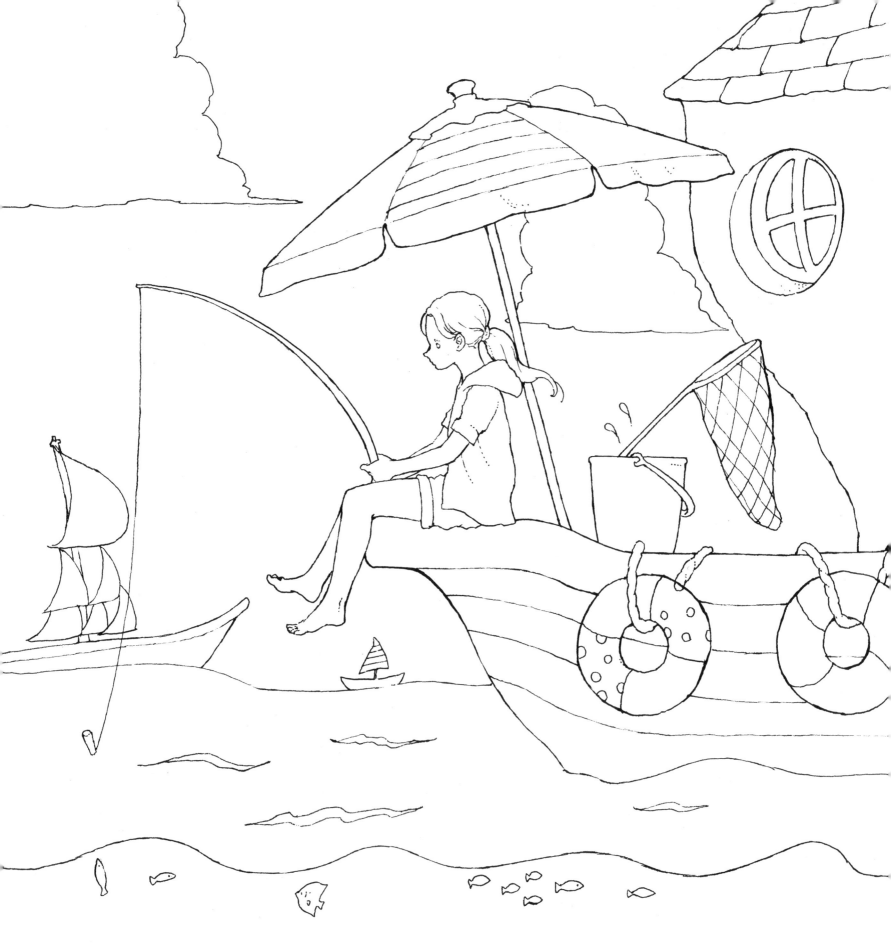

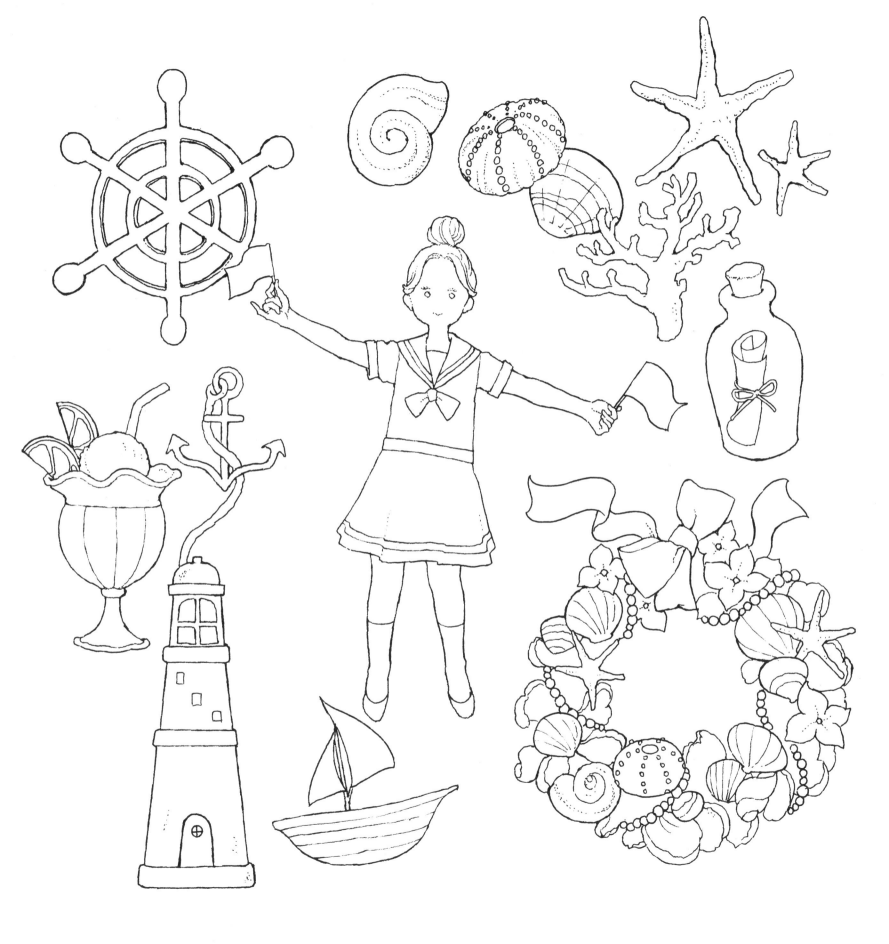

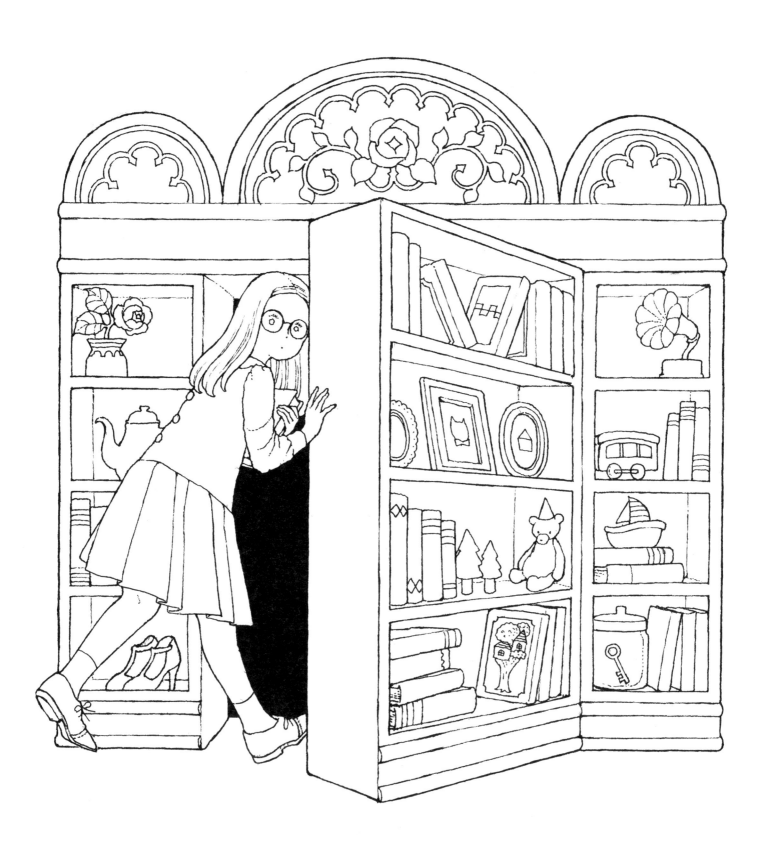

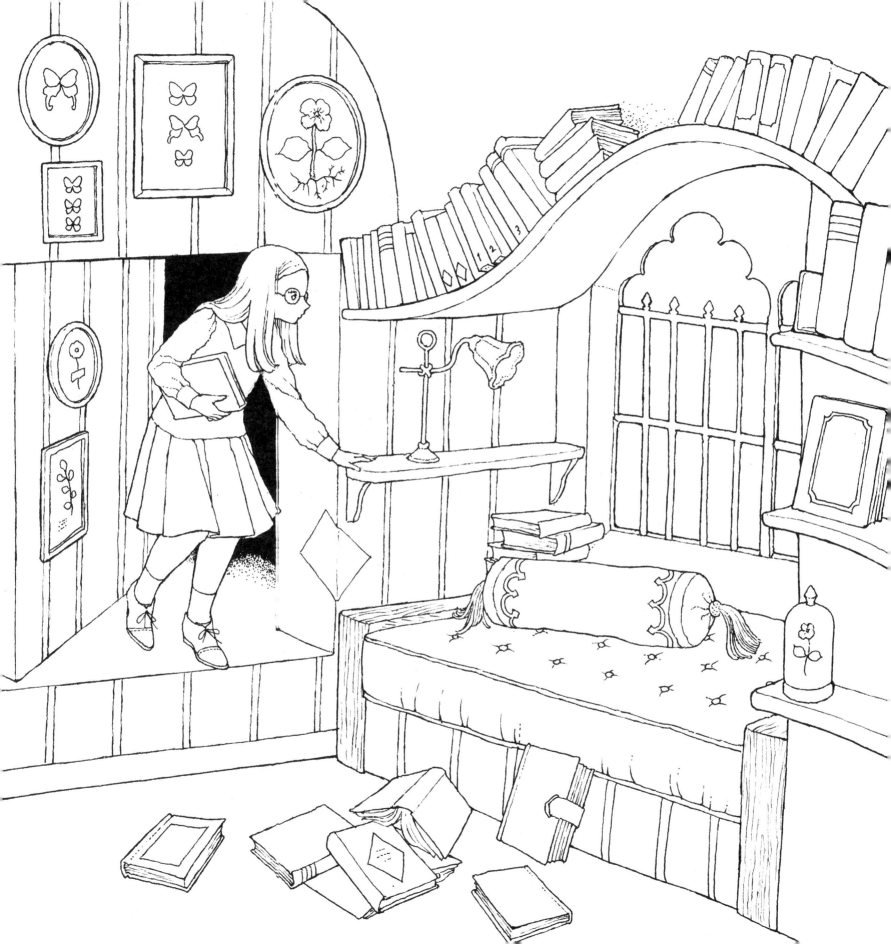

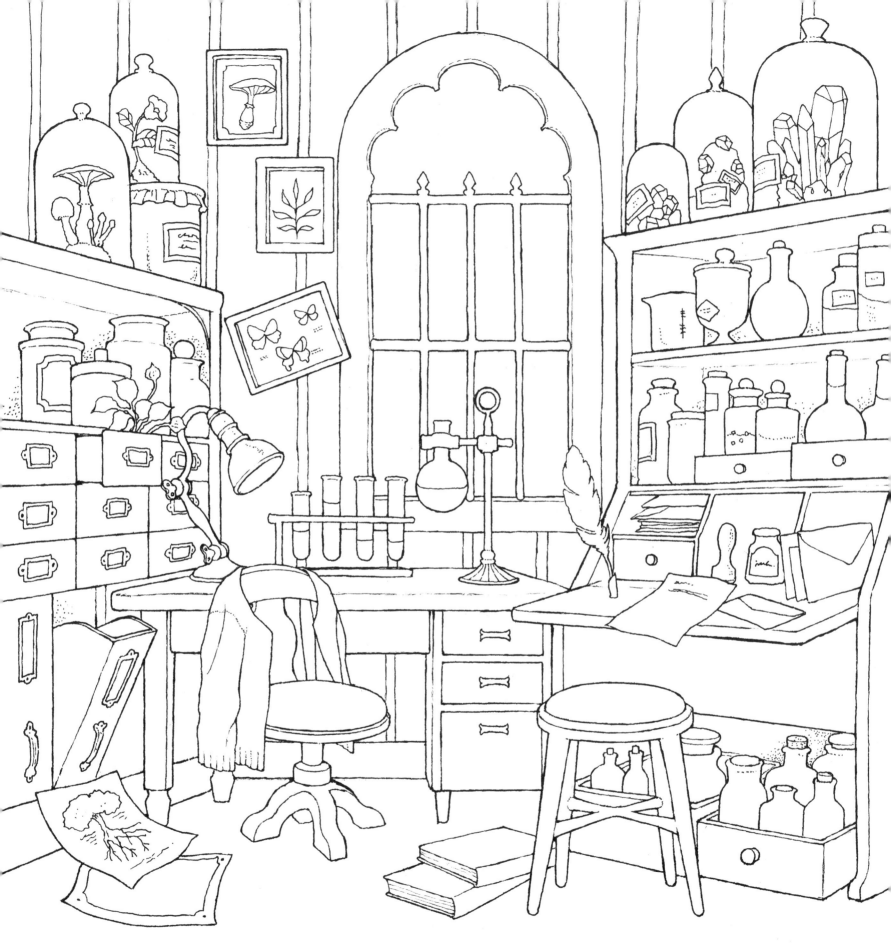

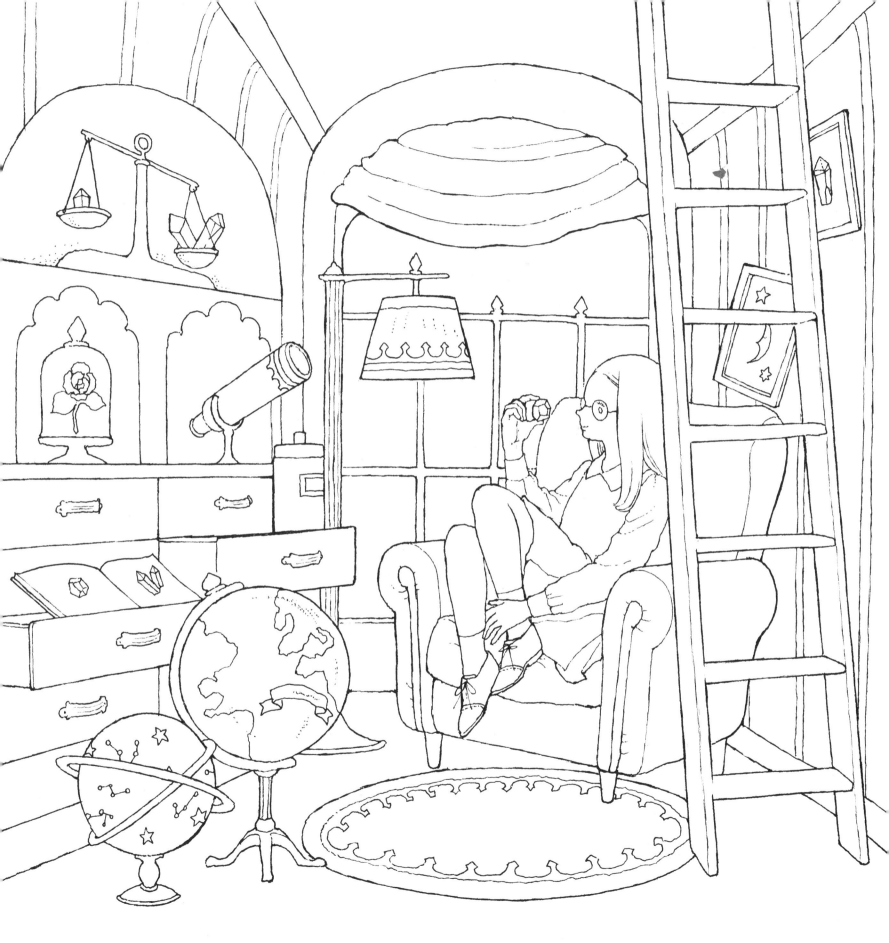

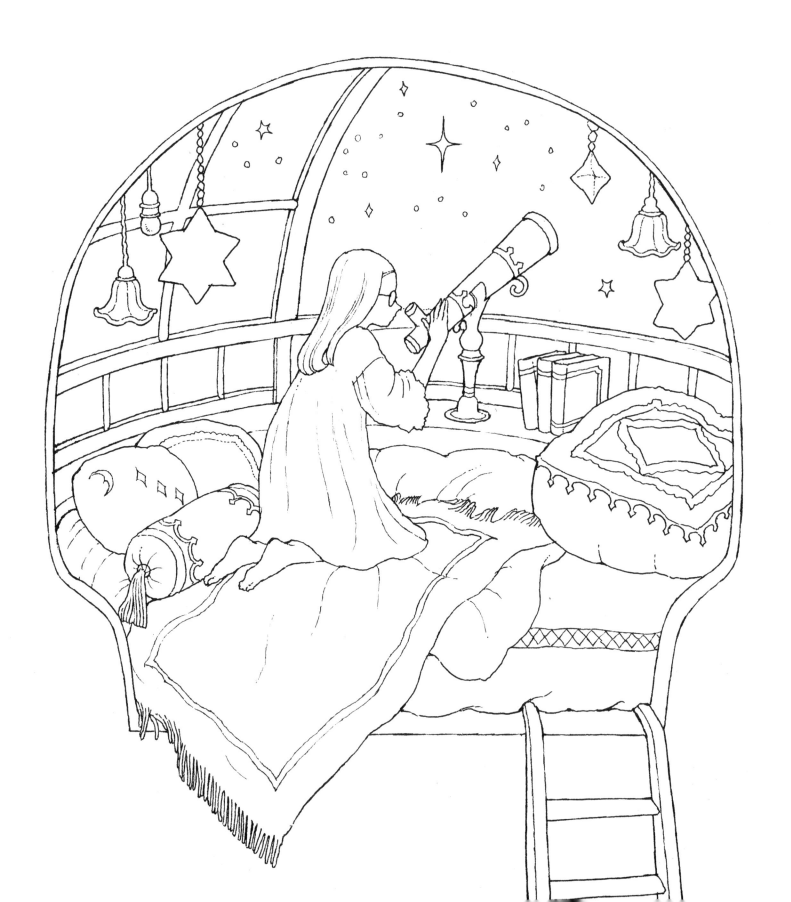

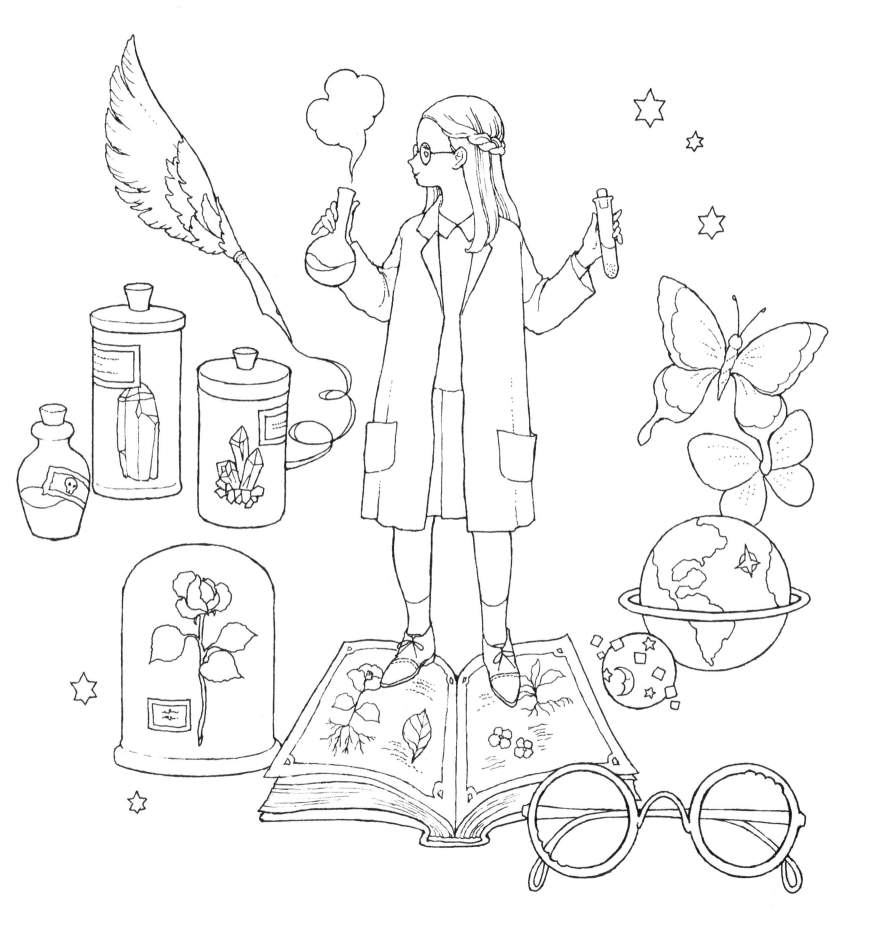

令人憧憬的住家

11種風格類型的房間您還滿意嗎？
本頁將分別介紹「住家的外觀」，
請配合先前的各式房間圖，
讓夢想屋的形象更加豐滿吧！

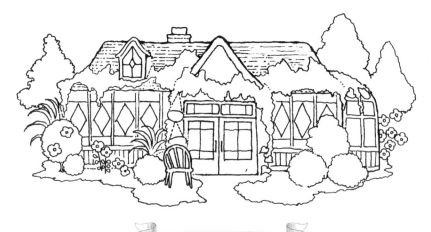

大型門窗與綠意圍繞之家

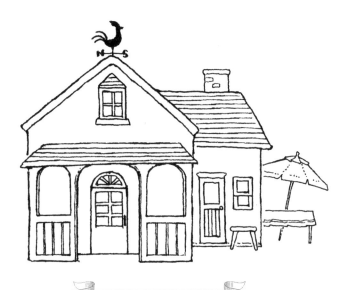

以廚房為生活重心的屋舍

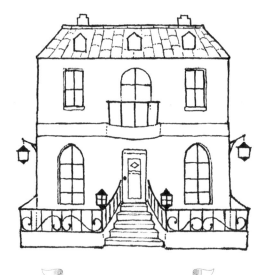

優雅時尚的洋房

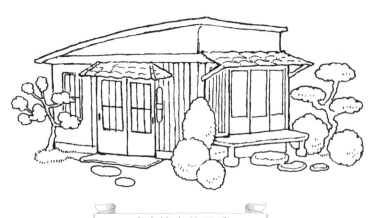

令人懷念的平房

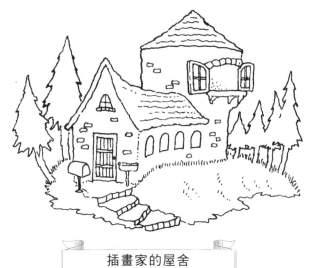

插畫家的屋舍

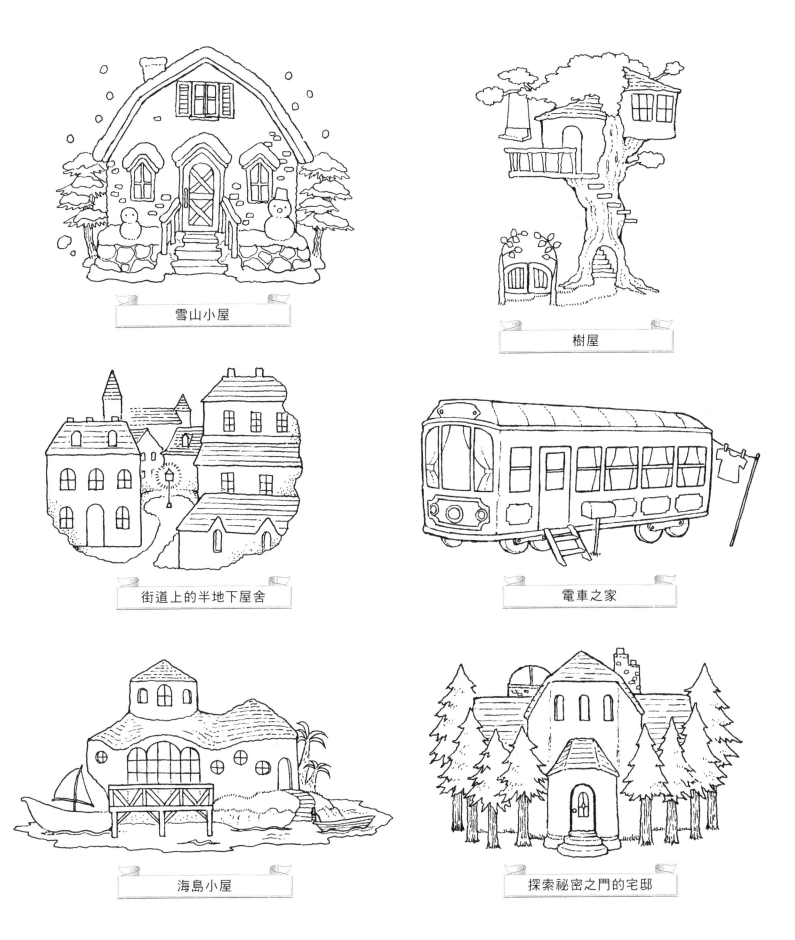

雪山小屋

樹屋

街道上的半地下屋舍

電車之家

海島小屋

探索祕密之門的宅邸

彩繪良品 04

浪漫滿屋！
彩繪童話風夢想屋

作　　　者／井田千秋
譯　　　者／蔡毓玲
發　行　人／詹慶和
執 行 編 輯／蔡毓玲
編　　　輯／劉蕙寧‧黃璟安‧陳姿伶
執 行 美 編／周盈汝
美 術 編 輯／陳麗娜‧韓欣恬
出　版　者／良品文化館
戶　　　名／雅書堂文化事業有限公司
郵政劃撥帳號／18225950
地　　　址／220新北市板橋區板新路206號3樓
電 子 信 箱／elegant.books@msa.hinet.net
電　　　話／(02)8952-4078
傳　　　真／(02)8952-4084

2022年08月初版一刷　定價 320元

WATASHI NO NURIE BOOK AKOGARE NO OHEYA (NV70371)
Copyright © Chiaki Ida / NIHON VOGUE-SHA 2016
All rights reserved.
Original Japanese edition published in Japan by NIHON VOGUE
Corp.
Traditional Chinese translation rights arranged with NIHON
VOGUE Corp.
through Keio Cultural Enterprise Co., Ltd.
Traditional Chinese edition copyright © 2022 by Elegant Books
Cultural Enterprise Co., Ltd.

經銷／易可數位行銷股份有限公司
地址／新北市新店區寶橋路235巷6弄3號5樓
電話／（02）8911-0825　傳真／（02）8911-0801

Profile

現居於神奈川縣的插畫家。
從事書籍插畫與封面設計等工作。擅長描繪
細緻溫暖的氛圍。著有《夢想漫步 彩繪童
話鎮商店街》、明信片著色書《森の少女の
物語》。

HP　https://chiakiida.com/

井田千秋
Chiaki Ida

staff credit

書籍設計／天野美保子
編　　　輯／佐伯瑞代‧山中千穗

國家圖書館出版品預行編目(CIP)資料

浪漫滿屋!彩繪童話風夢想屋/井田千秋著；蔡毓玲譯. --
初版. -- 新北市：良品文化館出版：雅書堂文化事業有限
公司發行, 2022.08
　面；　公分. -- (彩繪良品；4)
ISBN 978-986-7627-48-3(平裝)

1.CST: 插畫 2.CST: 畫冊

947.45　　　　　　　　　　　　　　　111012140

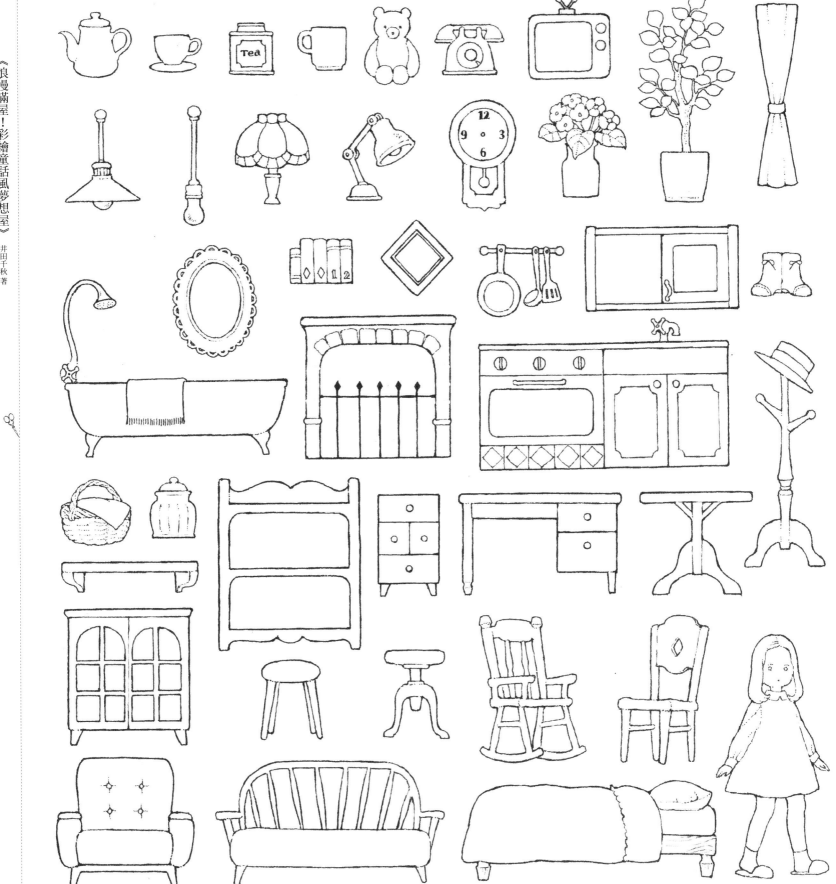

《浪漫滿屋！彩繪童話風夢想屋》 井田千秋 著

內頁附錄 著色・裁剪・遊玩 兩摺式娃娃屋 ～配件 家具＆雜貨小物～

＊剪下配件，黏貼於背景房屋上，製作出個人專屬的娃娃屋吧！

使用易於撕貼的膠帶，即可享受隨意改變布置的樂趣（參閱P.3）。